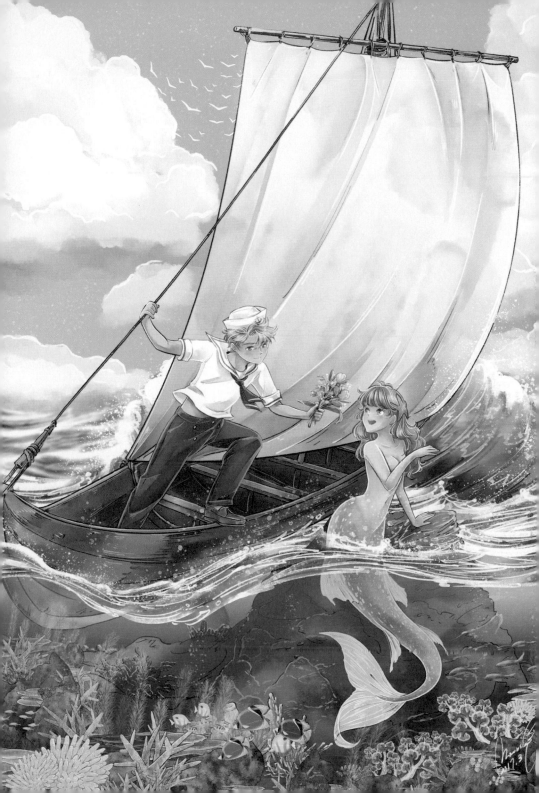

各界好評

上流社會、馬戲團、人魚傳說；炫目奢華的奇幻世界，看似美好的景色裡，暗藏了許多現實的冰冷，就如同Moonsia用溫暖的風格，去描述少年的迷惘不安，追求自我價值的旅程，一幕幕華麗繽紛的畫面猶如在看氣勢洶湧的音樂劇，隨著里歐的成長，牽動著我們的內心，對未來燃起了希望。

——日下棗 《屋簷下的質數》漫畫作者

至今仍記得，初見此作時讓人眼睛一亮的驚喜悸動，覺得「挖到寶了」！

——致怡 +ZEI+ 《執業魔女 Pico Pico》漫畫作者

謝謝作者畫出這麼美麗的故事！好喜歡故事中那種充滿希望與勇於實現夢想的毅力，謝謝妳給我們這麼美好的回憶！

——Sonia comico讀者

作者辛苦了啊！如此高品質的作畫真的不容易，請繼續保持！加油！

——ㄅㄅ comico讀者

畫風真的太美了！有油畫的感覺～整個好亮麗啊！

——妮可 comico讀者

謝謝作者創作了這故事，作者的劇情與畫面都非常的與眾不同，我非常喜歡！希望里歐與伊薇特還有馬戲團的大家最後都過著幸福快樂的日子。

——星晴 comico讀者

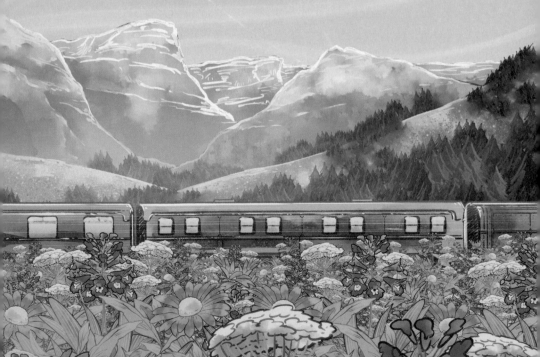

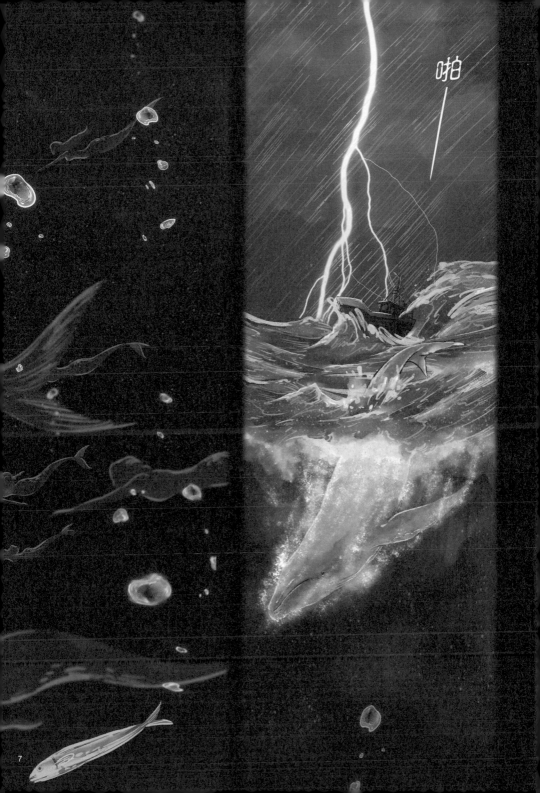

啪

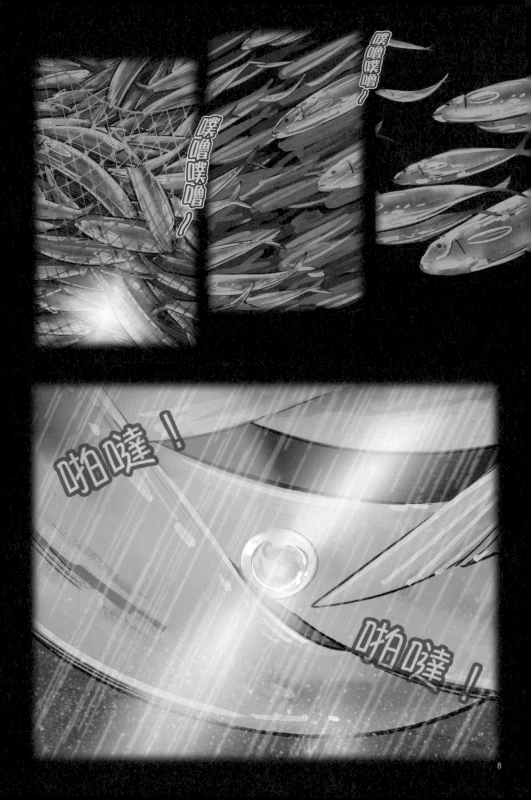

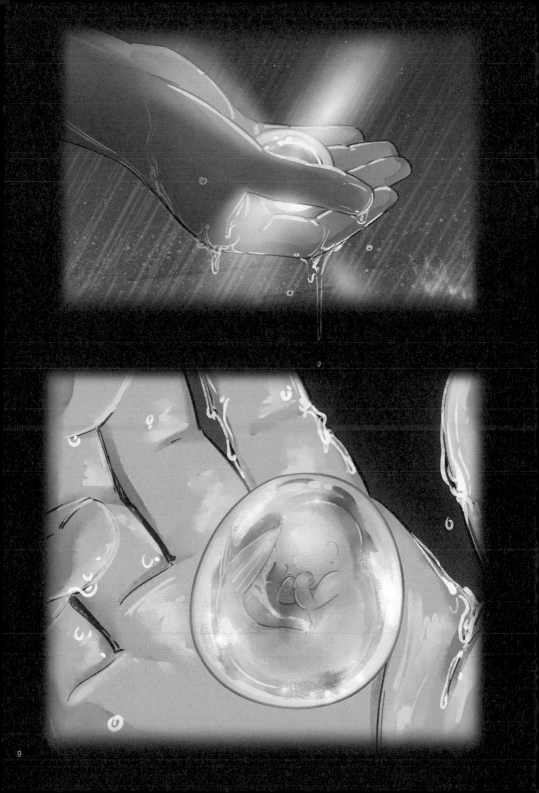

# 未曾聴聞海潮之聲

~上~

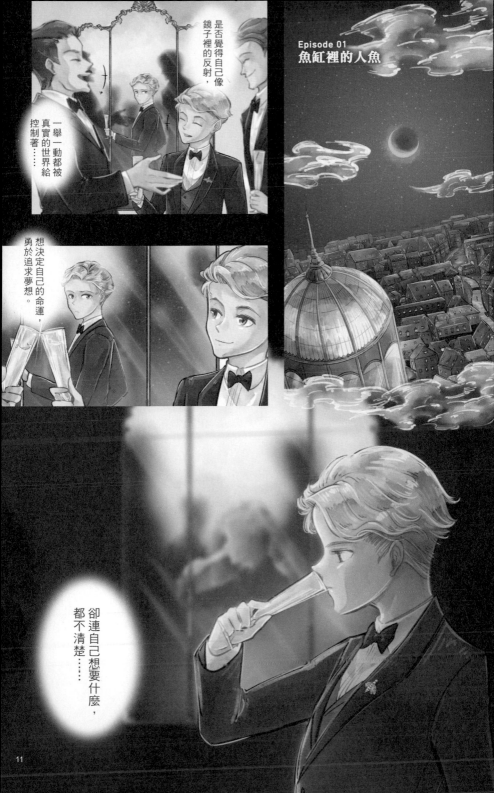

是否覺得自己像
鏡子裡的反射，

一舉一動都被
真實的世界給
控制著……

想決定自己的命運，
勇於追求夢想。

Episode 01
魚缸裡的人魚

卻連自己想要什麼，
都不清楚……

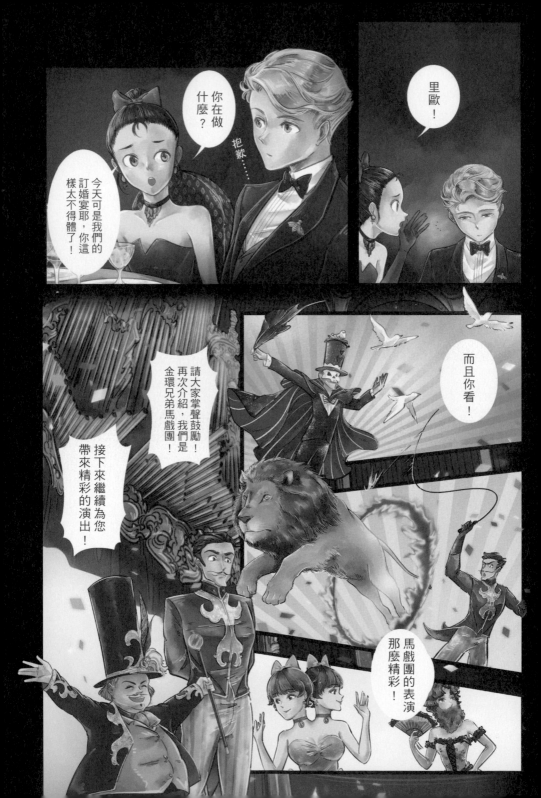

……不過就是馬戲團表演嘛，有什麼好大驚小怪的。

唉～好無聊啊……

可惡那臭小鬼……真不給面子！

喂！直接上壓軸！

是。

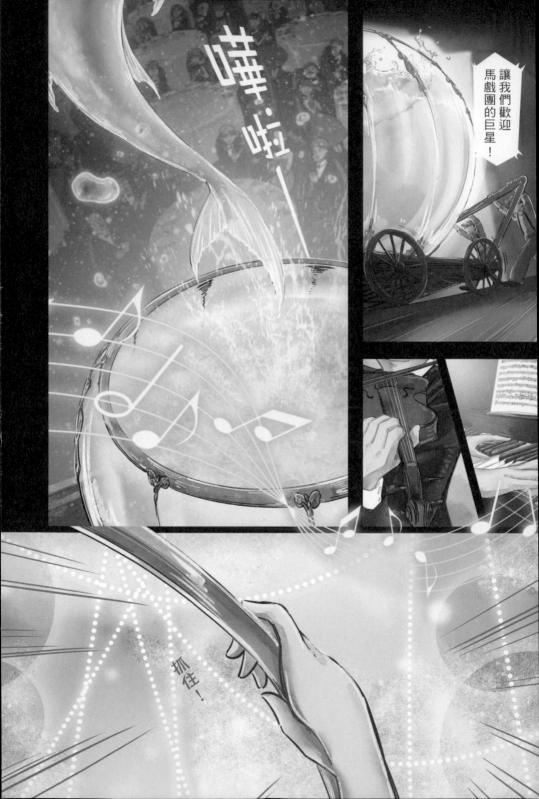

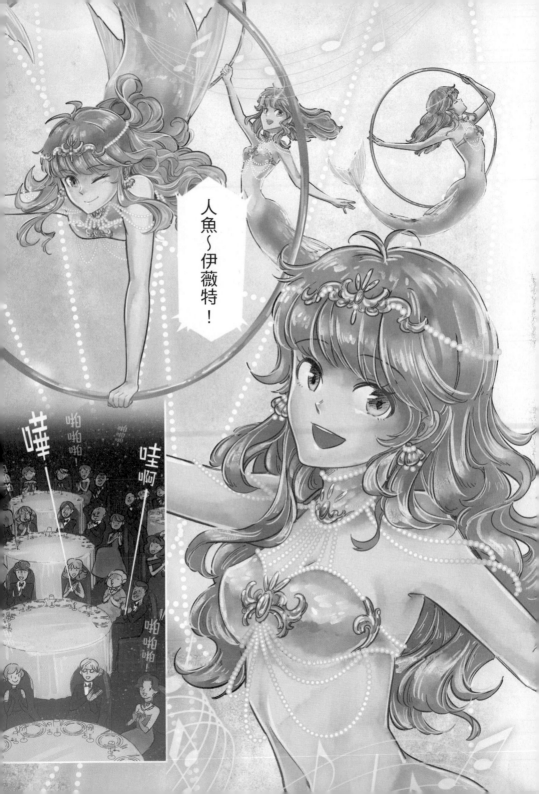

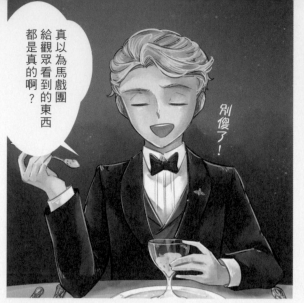

真以為馬戲團給觀眾看到的東西都是真的啊?

別傻了!

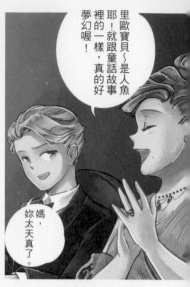

里歐寶貝～是人魚耶!就跟童話故事裡的一樣,真的好夢幻喔!

媽,妳太天真了。

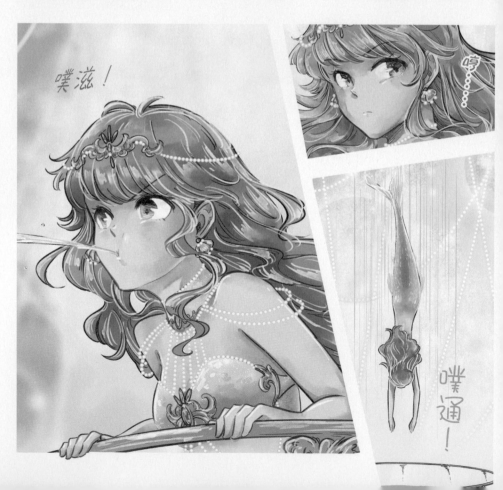

噗滋!

嗯⋯⋯⋯⋯

噗通!

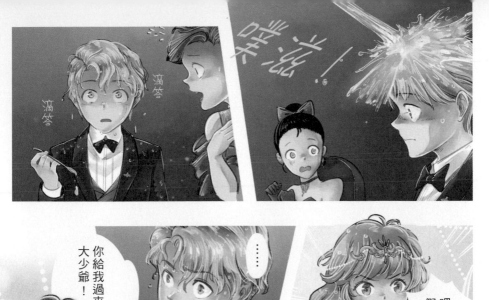

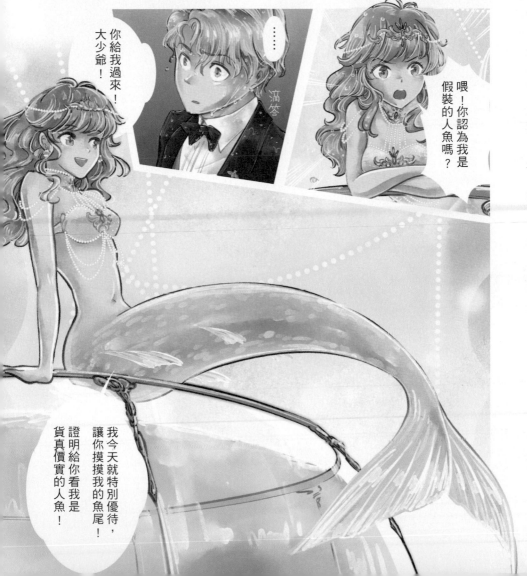

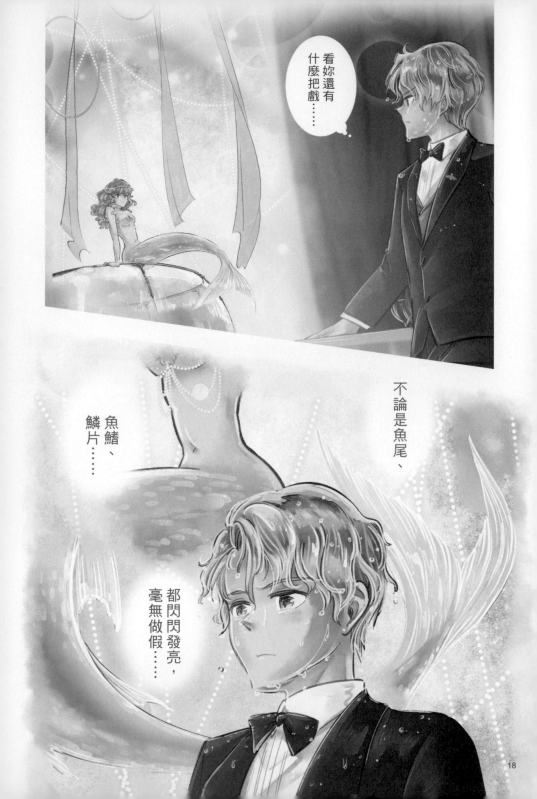

看妳還有什麼把戲……

不論是魚尾、

魚鰭、鱗片……

都閃閃發亮，毫無做假……

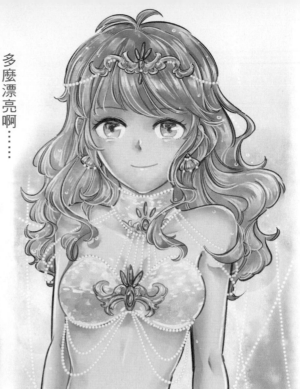

多麼漂亮啊……

我從沒見過如此真實，

卻又美麗的生物……

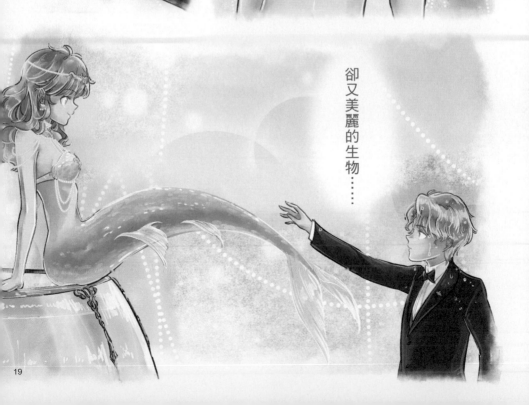

刷啦

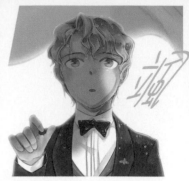

嘶

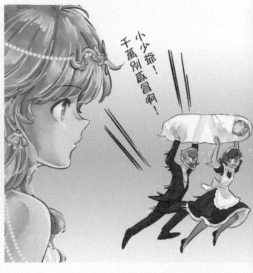

小少爺！千萬別感冒啊！

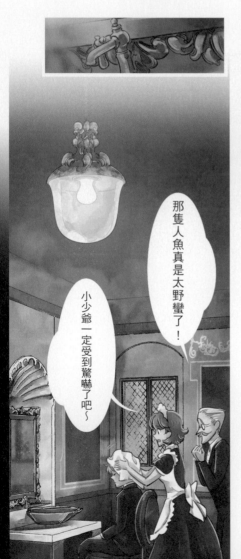

那隻人魚真是太野蠻了！

小少爺一定受到驚嚇了吧～

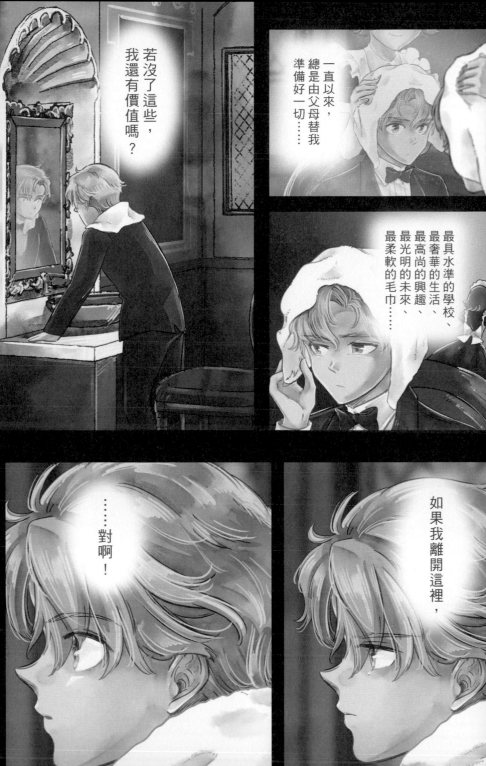

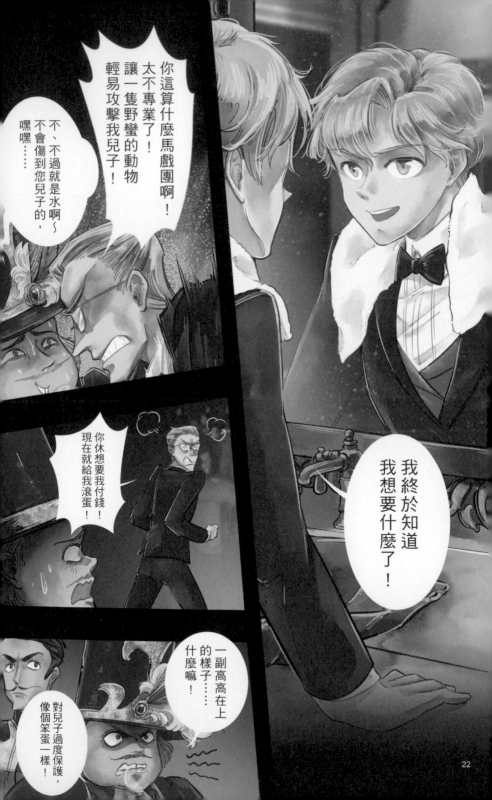

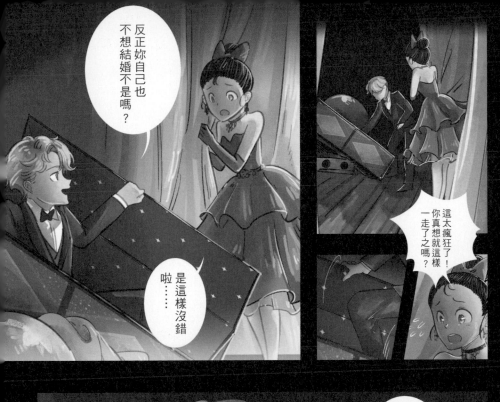

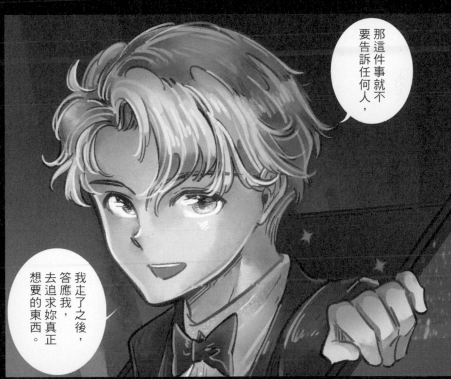

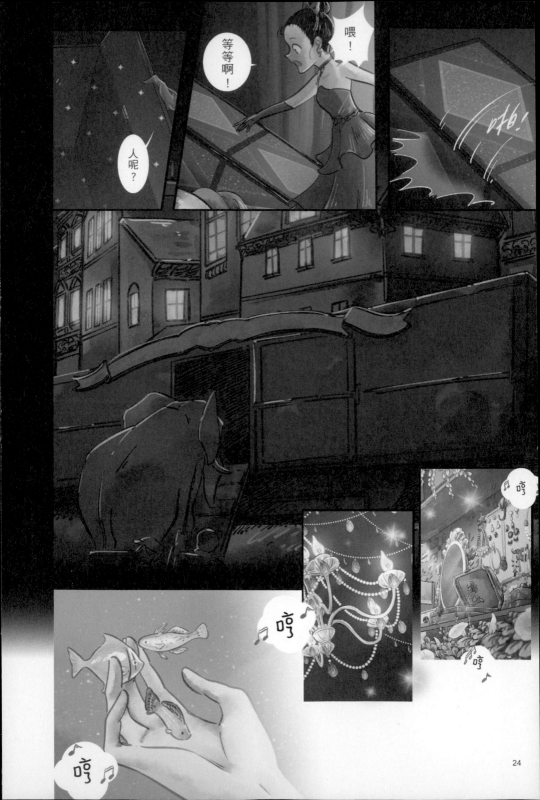

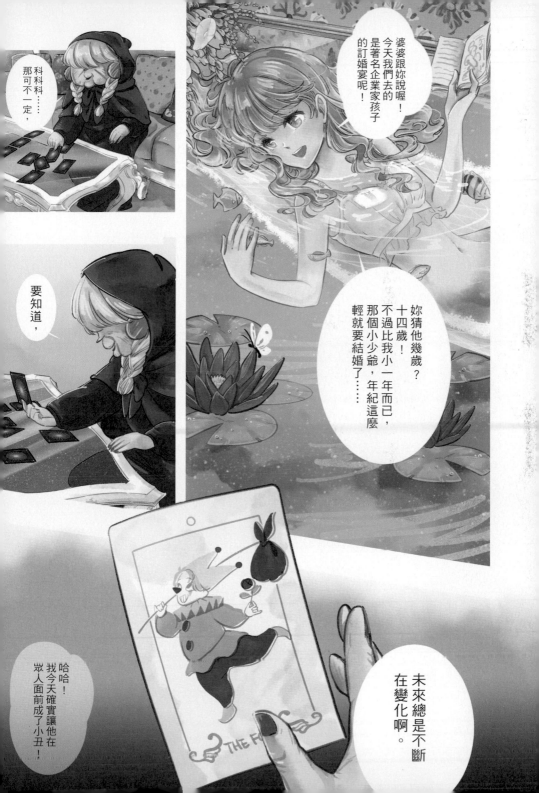

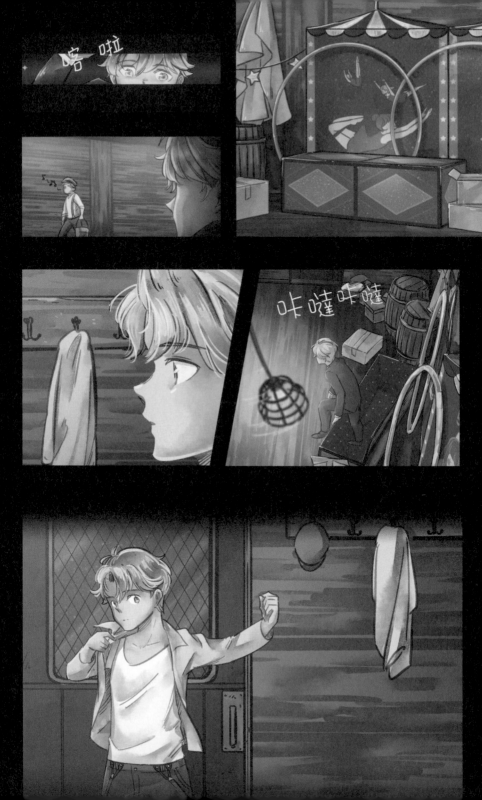

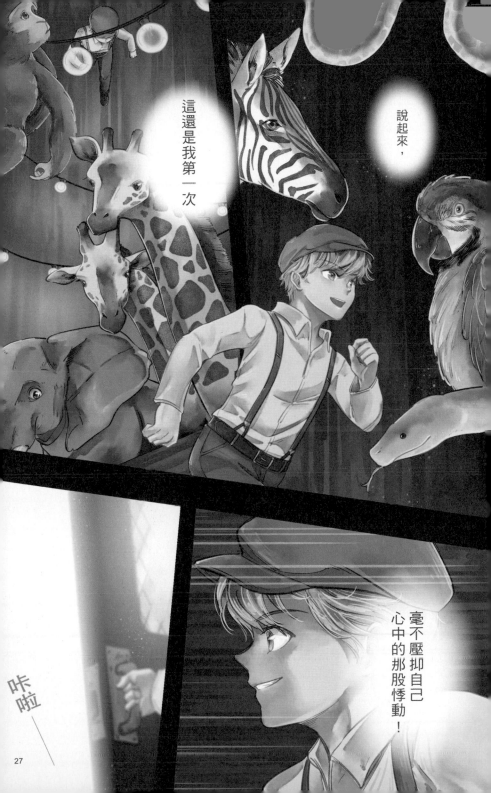

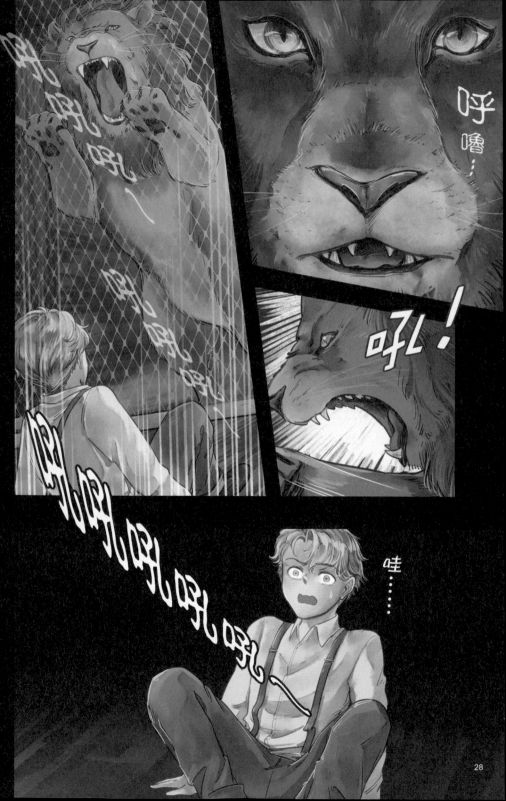

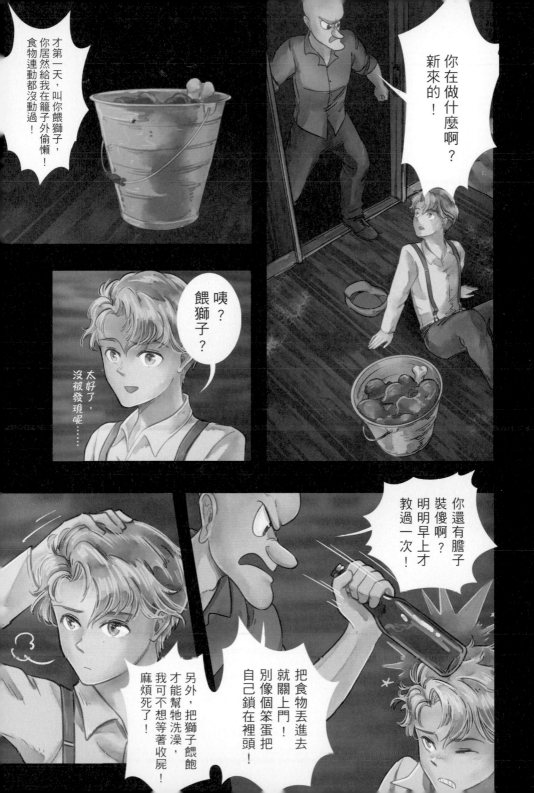

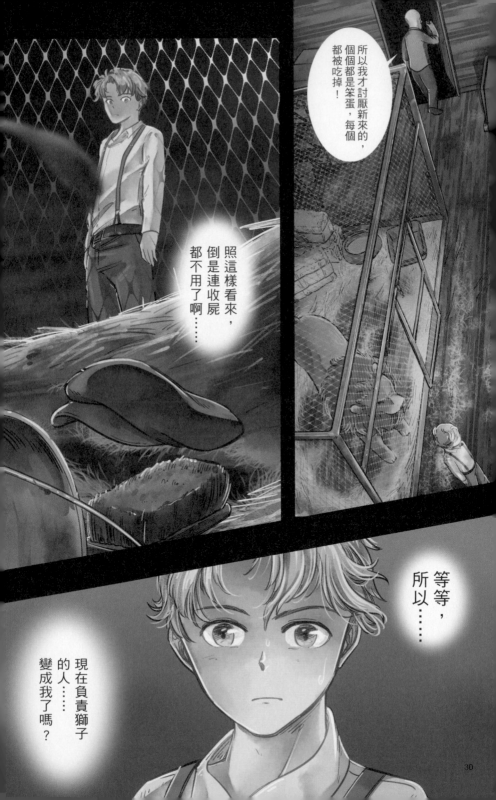

所以我才討厭新來的，個個都是笨蛋，每個都被吃掉！

照這樣看來，倒是連收屍都不用了啊……

等等，所以……

現在負責獅子的人……變成我了嗎？

30

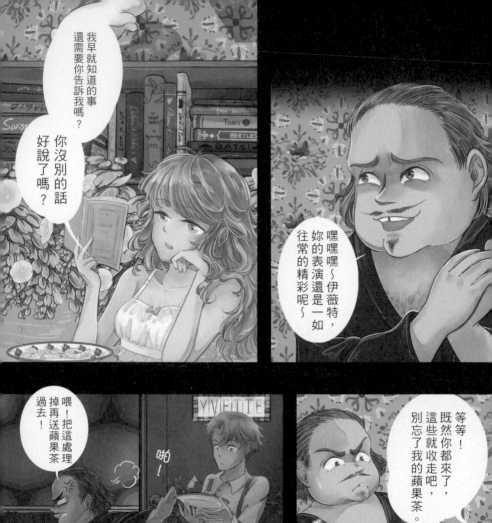

我早就知道的事還需要你告訴我嗎？

你沒別的話好說了嗎？

嘿嘿嘿～伊薇特，妳的表演還是一如往常的精彩呢～

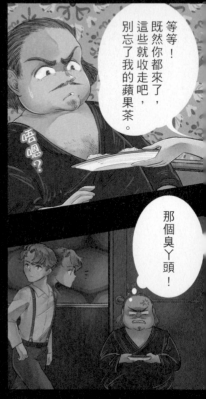

等等！既然你都來了，這些就收走吧，別忘了我的蘋果茶。

那個臭丫頭！

喂！把這處理掉再送蘋果茶過去！

真有趣！大家都叫我做東做西的！

哇！

喀啦！

伊薇特那女孩最喜歡蘋果茶，煮的好喝就能獲得她的青睞。

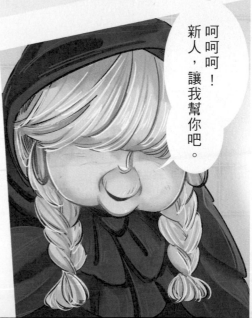

呵呵呵！新人，讓我幫你吧。

真的嗎！請務必教我！

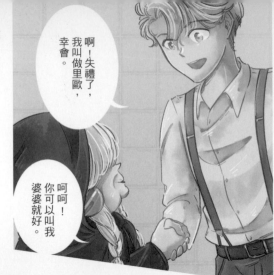

啊！失禮了，我叫做里歐，幸會。

呵呵！你可以叫我婆婆就好。

clink!

clink!

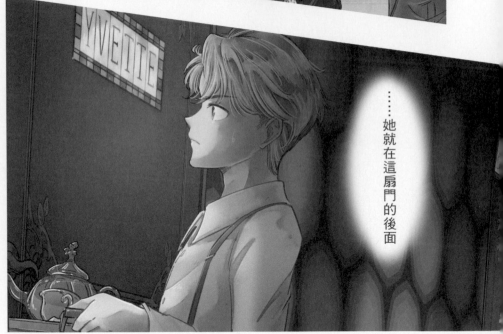

YVETTE

⋯⋯她就在這扇門的後面

叩叩！

喀啦！

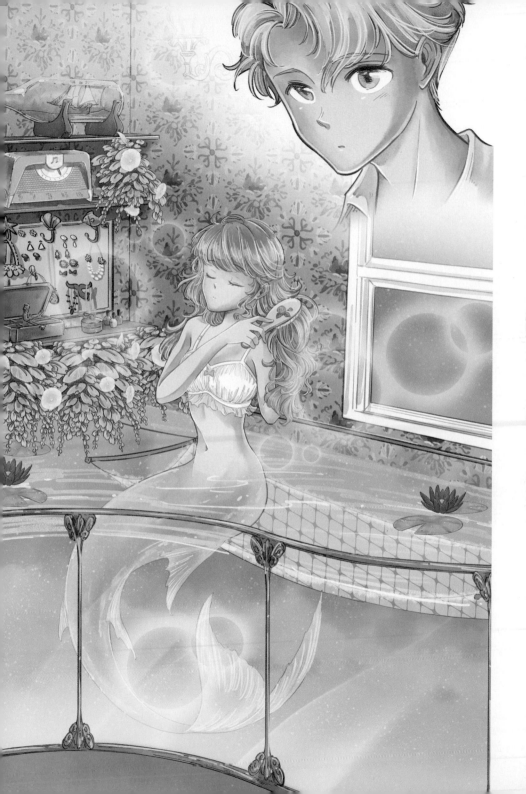

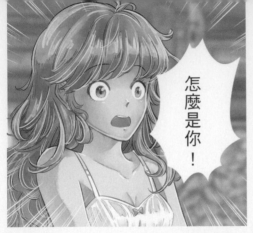

怎麼是你！

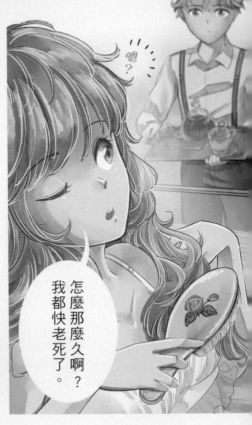

怎麼那麼久啊？我都快老死了。

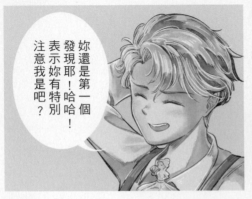

妳還是第一個發現耶！哈哈！表示妳有特別注意我是吧？

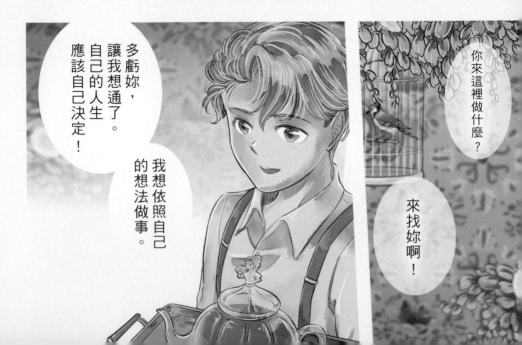

你來這裡做什麼？

來找妳啊！

多虧妳，讓我想通了。自己的人生應該自己決定！

我想依照自己的想法做事。

所以就這樣跑到火車上來？你腦筋有問題嗎？

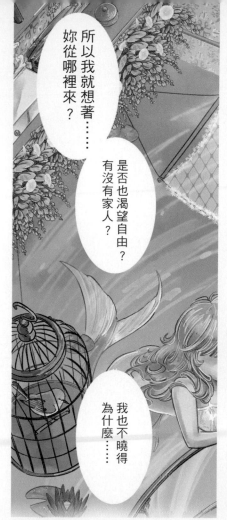

所以我就想著……妳從哪裡來？

是否也渴望自由？有沒有家人？

我也不曉得為什麼……

可能是有點魯莽沒錯，

但是妳使我發覺內心對自由的渴望……

想要更了解妳、更接近妳、與妳更親近。

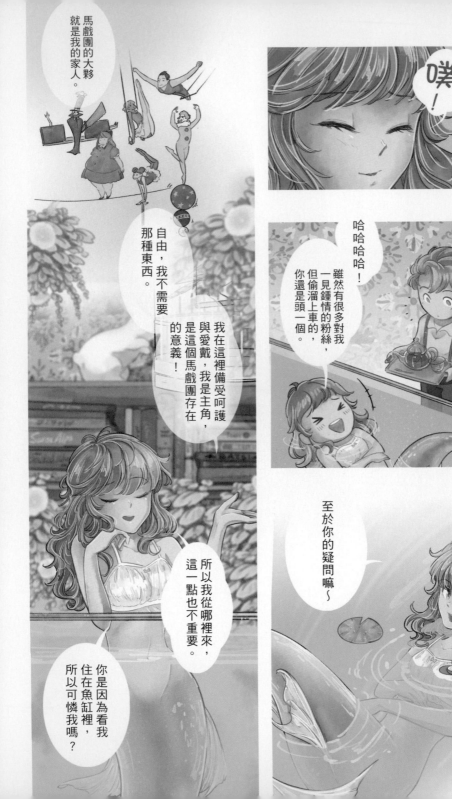

馬戲團的大夥
就是我的家人。

自由,我不需要
那種東西。

與愛戴,我是主角,
是這個馬戲團存在
的意義!

我在這裡備受呵護

所以我從哪裡來,
這一點也不重要。

你是因為看我
住在魚缸裡,
所以可憐我嗎?

噗
!

哈哈哈哈!

雖然有很多對我
一見鍾情的粉絲,
但偷溜上車的,
你還是頭一個。

至於你的疑問嘛～

你可是從一個大少爺變成了打雜工呢！

先可憐可憐你自己吧！

或許是吧……

過去的生活確實很優渥，可我卻感到非常空虛……

我想知道，若是只靠自己，我可以做到什麼程度。

你還真奇怪呢……

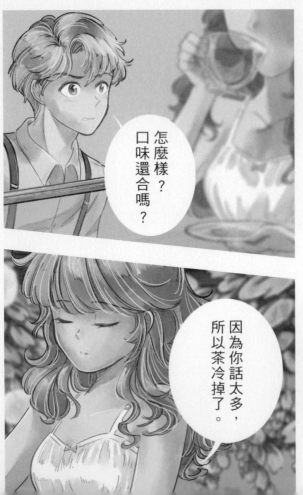

怎麼樣？
口味還合嗎？

因為你話太多，
所以茶冷掉了。

啊！
對了，請用！

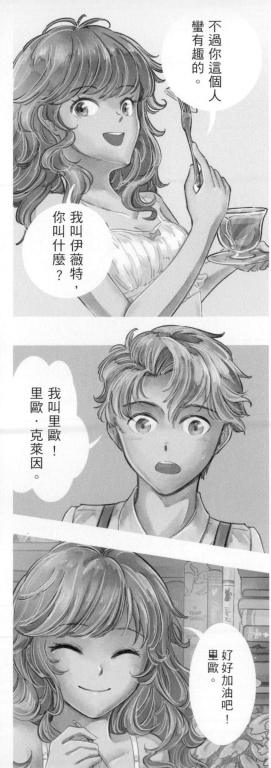

不過你這個人蠻有趣的。

我叫伊薇特，你叫什麼？

我叫里歐！里歐・克萊因。

好好加油吧！里歐。

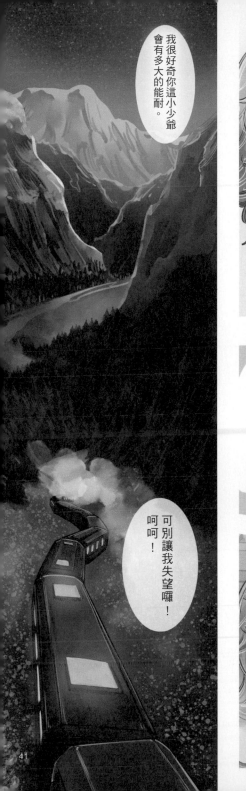

我很好奇你這小少爺會有多大的能耐。

可別讓我失望囉！呵呵！

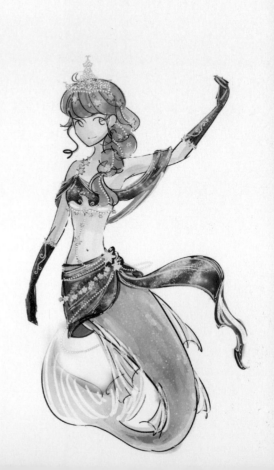

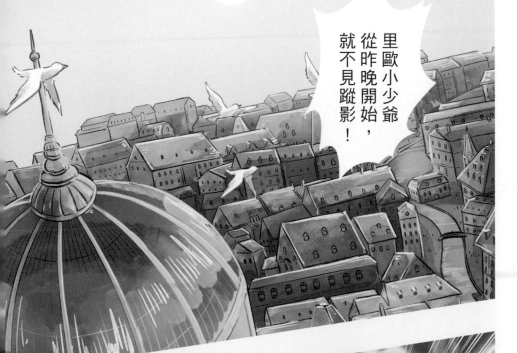

里歐小少爺從昨晚開始，就不見蹤影！

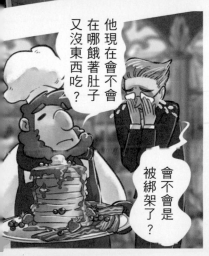

他現在會不會在哪餓著肚子又沒東西吃？

會不會是被綁架了？

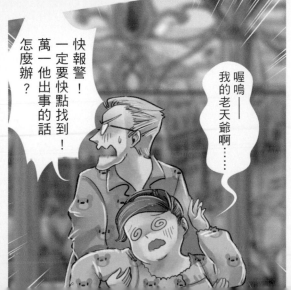

快報警！一定要快點找到！萬一他出事的話怎麼辦？

喔嗚——我的老天爺啊……

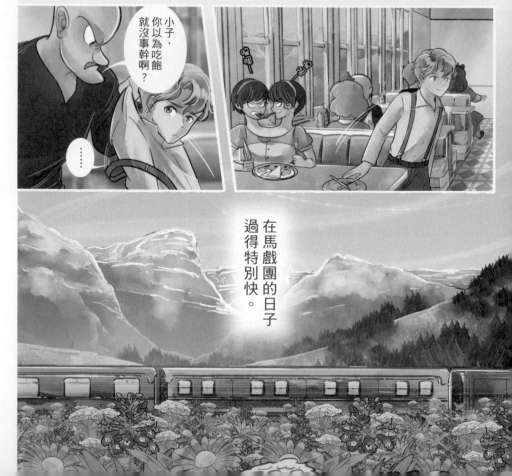

小子，你以為吃飽就沒事幹啊？

……

在馬戲團的日子過得特別快。

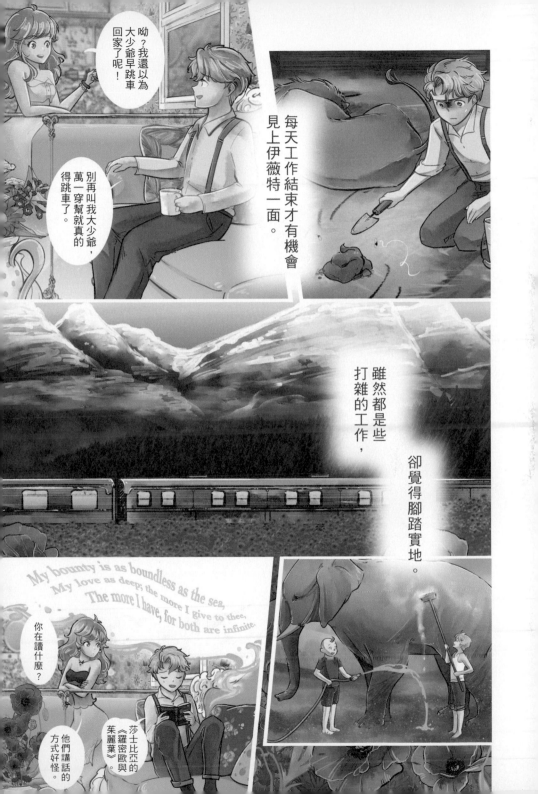

呦？我還以為大少爺早跳車回家了呢！

別再叫我大少爺，萬一穿幫就真的得跳車了。

每天工作結束才有機會見上伊薇特一面。

雖然都是些打雜的工作，

卻覺得腳踏實地。

My bounty is as boundless as the sea,
My love as deep; the more I give to thee,
The more I have, for both are infinite.

你在讀什麼？

莎士比亞的《羅密歐與茱麗葉》。他們講話的方式好怪。

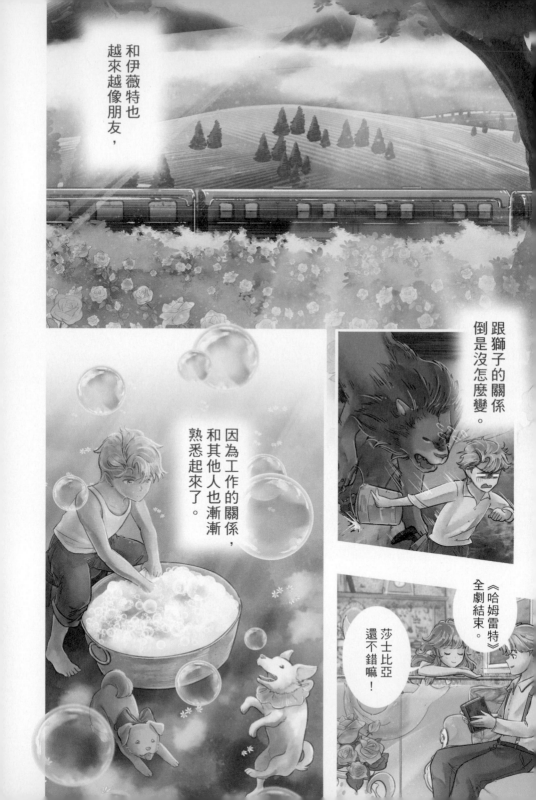

和伊薇特也越來越像朋友，

跟獅子的關係倒是沒怎麼變。

因為工作的關係，和其他人也漸漸熟悉起來了。

《哈姆雷特》全劇結束。

莎士比亞還不錯嘛！

今晚我們會在這裡過夜。

辛苦了，休息一下吧？

皮皮諾，最後這個車廂，沒有門，沒有窗戶也沒有……是做什麼用的啊？

唔……沒人知道呢。

腰痠背痛……被使喚來使喚去，已經沒那麼好玩了。

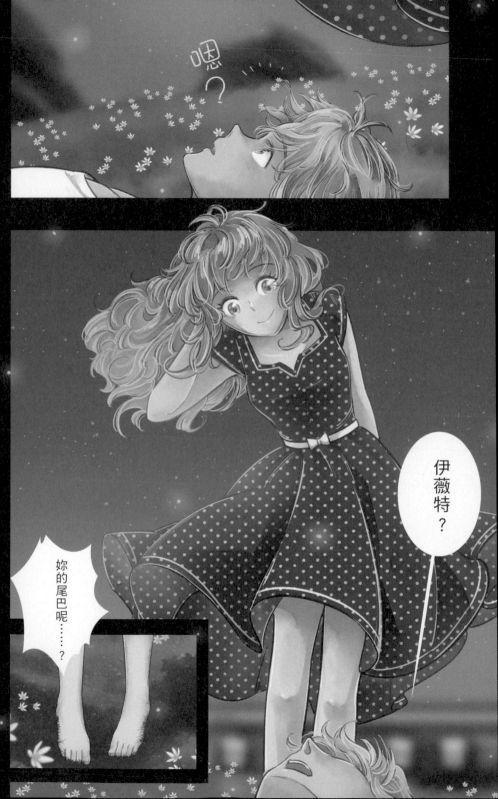

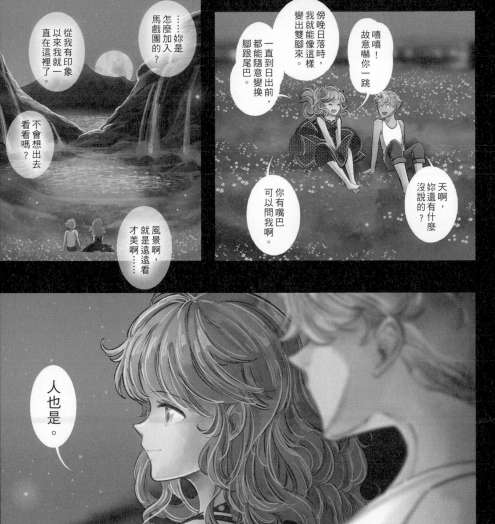

嘻嘻！
故意嚇你一跳

天啊，
妳還有什麼
沒說的？

傍晚日落時，
我就能像這樣
變出雙腳來。

一直到日出前，
都能隨意變換
腳跟尾巴。

你有嘴巴
可以問我啊。

妳是
怎麼加入
馬戲團的？

……妳
從來我有印象
以來就一
直在這裡了。

不會想出去
看看嗎？

風景啊，
就是遠遠看
才美啊……

人也是。

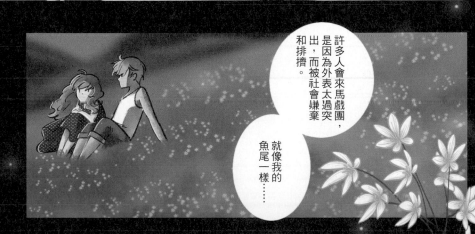

許多人會來馬戲團，
是因為外表太過突
出，而被社會嫌棄
和排擠。

就像我的
魚尾一樣……

49

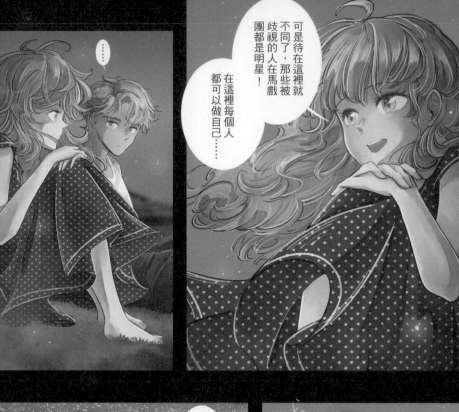

……

可是待在這裡就不同了，那些被歧視的人在馬戲團都是明星！

在這裡每個人都可以做自己……

怎麼回事？

今天是豐收日啊！提早休息的日子。

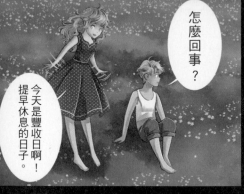

我唱的安眠曲會讓大家熟睡，

連夢都不會做呢！

才八點，誰睡得著啊？

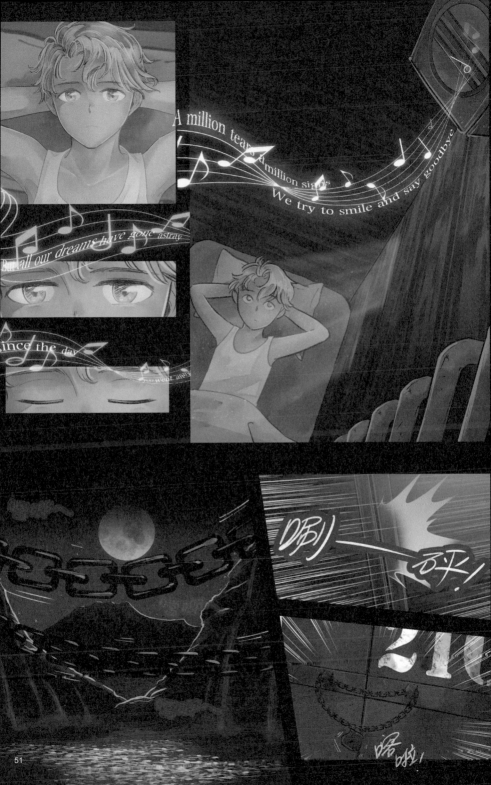

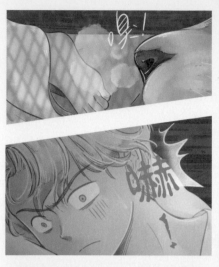

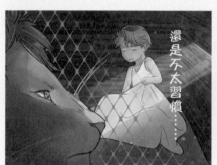
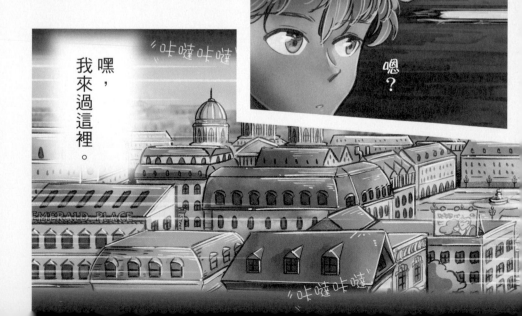

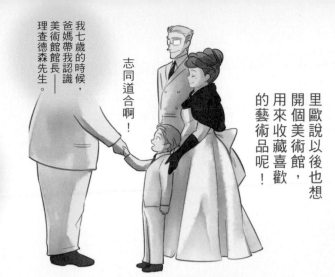

里歐說以後也想開個美術館，用來收藏喜歡的藝術品呢！

志同道合啊！

我七歲的時候，爸媽帶我認識美術館館長——理查德森先生。

印象中是非常龐大的一個人。

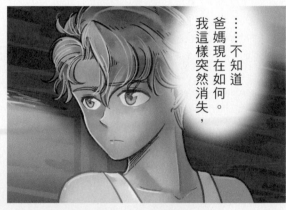

……不知道爸媽現在如何。我這樣突然消失，

該讓他們知道我平安無事。

我好期待喔！等不及發氣球了！

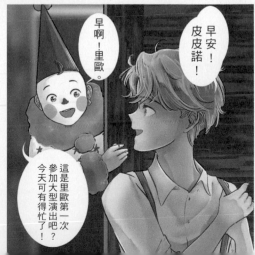

早啊！里歐。

早安！皮皮諾！

這是里歐第一次參加大型演出吧？今天可有得忙了！

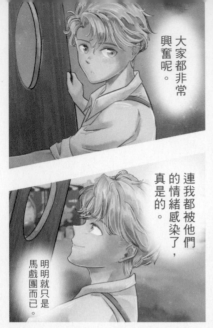

大家都非常興奮呢。

連我都被他們的情緒感染了,真是的。

明明就只是馬戲團而已。

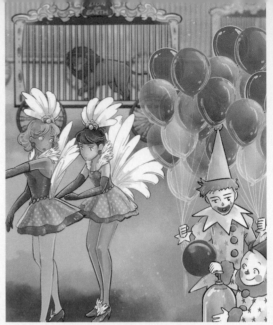

超棒的!

還有棉花糖!

當然啊!我最喜歡表演日了!聚光燈、掌聲、歡笑……我們的表演將會帶給大家難忘的回憶!

里歐!天氣預報說明晚是好天氣喲!

難得連妳也這麼興奮耶!

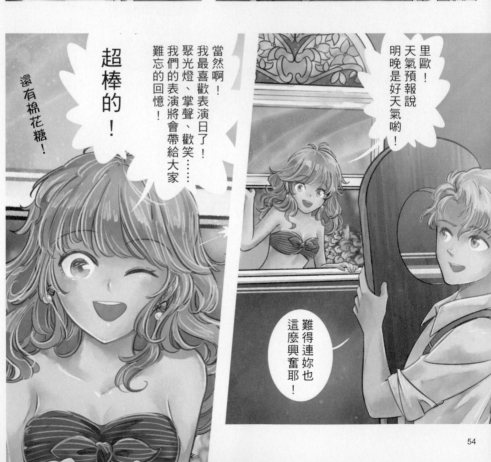

54

怎麼啦?

沒什麼!

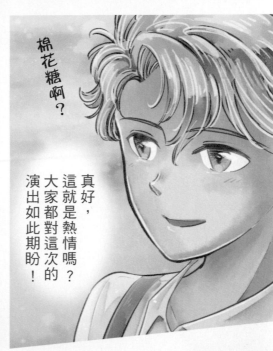

棉花糖啊?

真好,這就是熱情嗎?大家都對這次的演出如此期盼!

這叫沒什麼?

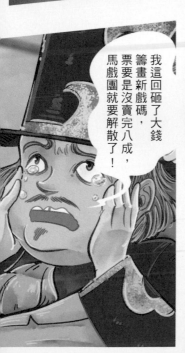

我這回砸了大錢籌畫新戲碼,票要是沒賣完八成,馬戲團就要解散了!

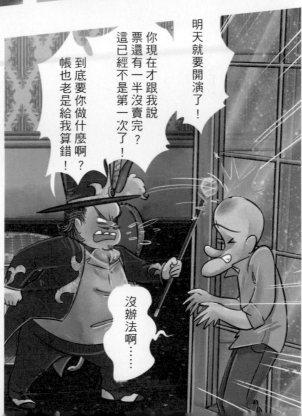

明天就要開演了!

你現在才跟我說票還有一半沒賣完?這已經不是第一次了!

到底要你做什麼啊?帳也老是給我算錯!

沒辦法啊⋯⋯

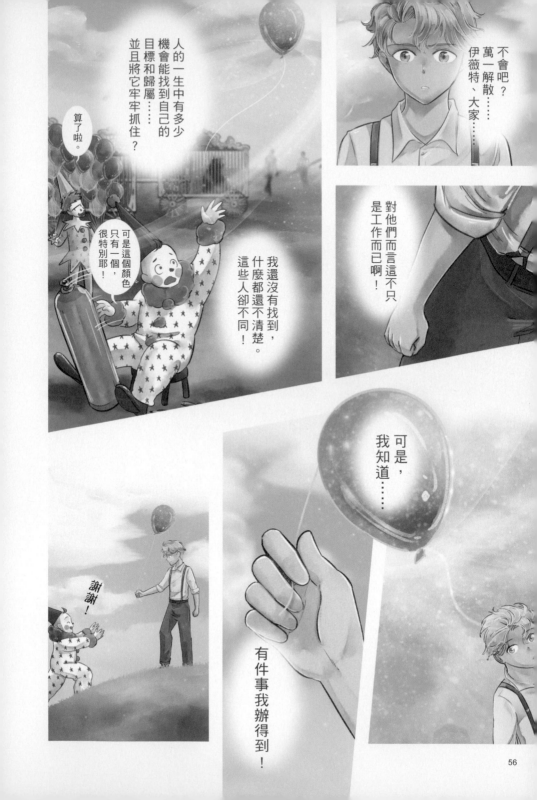

不會吧？萬一解散……伊薇特、大家……

對他們而言這不只是工作而已啊！

人的一生中有多少機會能找到自己的目標和歸屬……並且將它牢牢抓住？

算了啦。

可是這個顏色只有一個，很特別耶！

我還沒有找到，什麼都還不清楚。這些人卻不同！

可是，我知道……

有件事我辦得到！

謝謝！

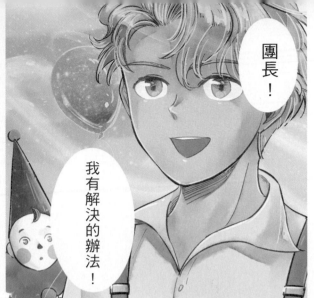

團長!

我有解決的辦法!

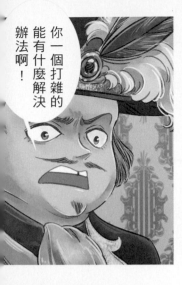

你一個打雜的能有什麼解決辦法啊!

哈？你說啥？

小鬼就只知道做夢。

開放首日免費入場！

挺有意思的，我倒想聽聽你的理由。

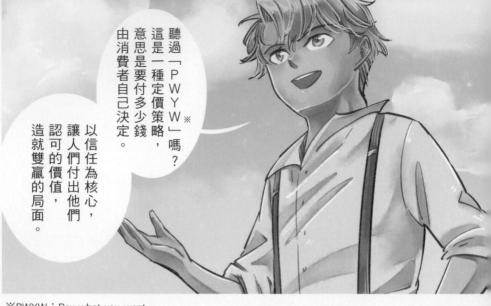

聽過「PWYW」※嗎？

這是一種定價策略，意思是要付多少錢由消費者自己決定。

以信任為核心，讓人們付出他們認可的價值，造就雙贏的局面。

※PWYW：Pay what you want.

這不只能吸引廣大的人潮，還能達到免費的宣傳效果。

讓觀眾體驗後依照滿意度支付不同的票價。

一旦口碑傳開之後，接下來的表演日大家就會搶票，

甚至願意付出比原價更高的金額來觀賞演出。

58

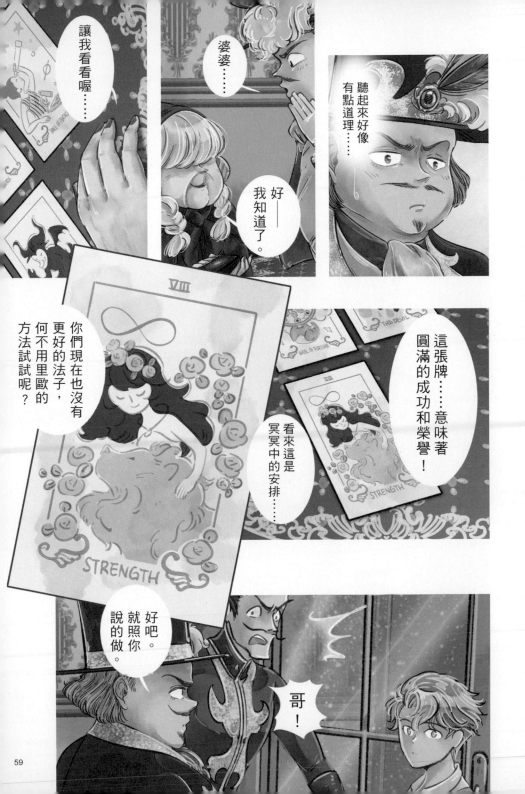

讓我看看喔……

婆婆……

聽起來好像有點道理……

我——我知道了。

好

這張牌……意味著圓滿的成功和榮譽！

看來這是冥冥中的安排……

你們現在也沒有更好的法子，何不用里歐的方法試試呢？

VIII

STRENGTH

好吧。就照你說的做。

哥！

好啊！

等等一起
發氣球吧！

放心！
你們等著看吧！

唔……我總覺得
那個打雜小鬼好
面熟啊，

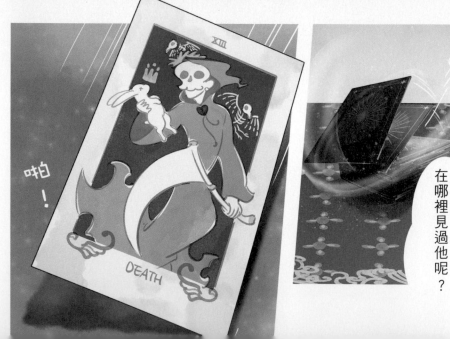

啪！

DEATH

XIII

在哪裡見過他呢？

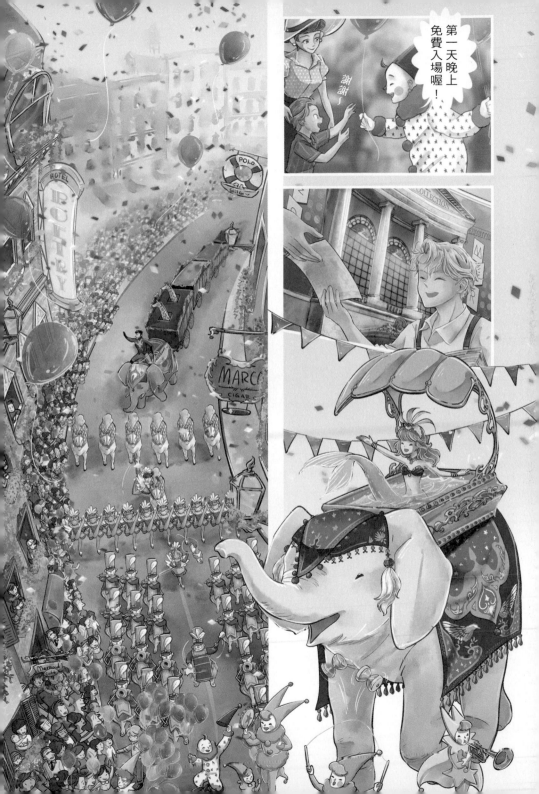

第一天晚上免費入場喔！

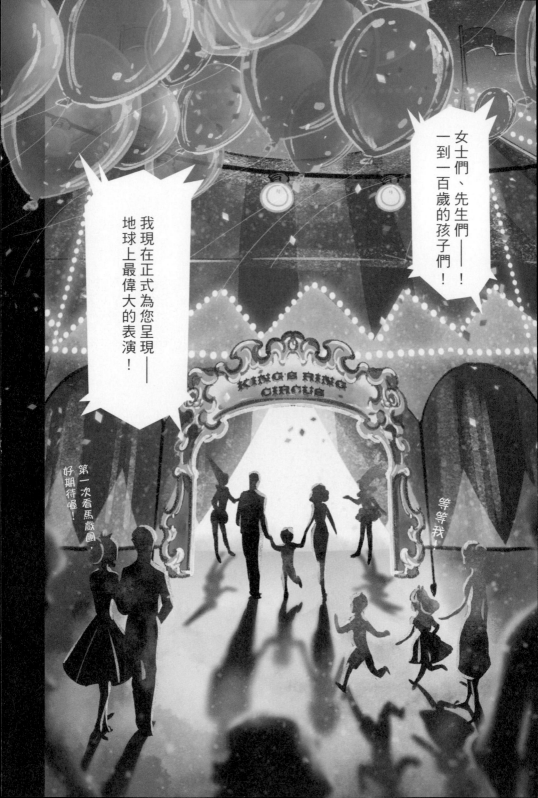

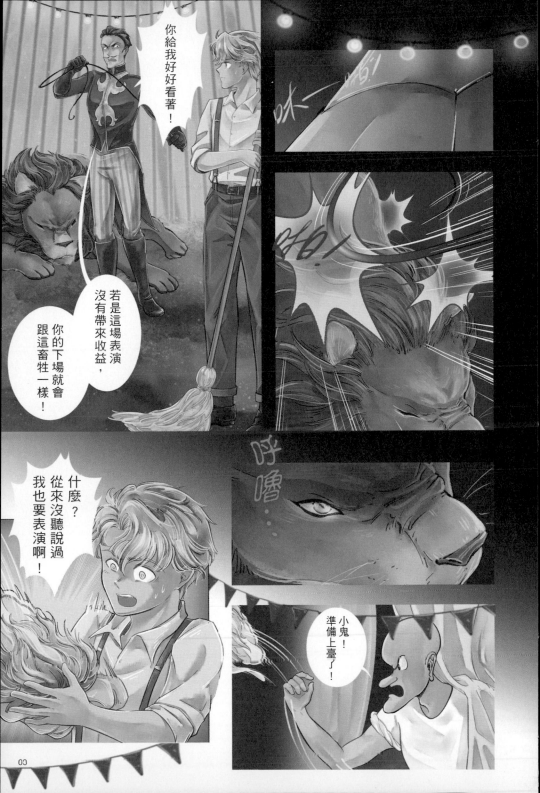

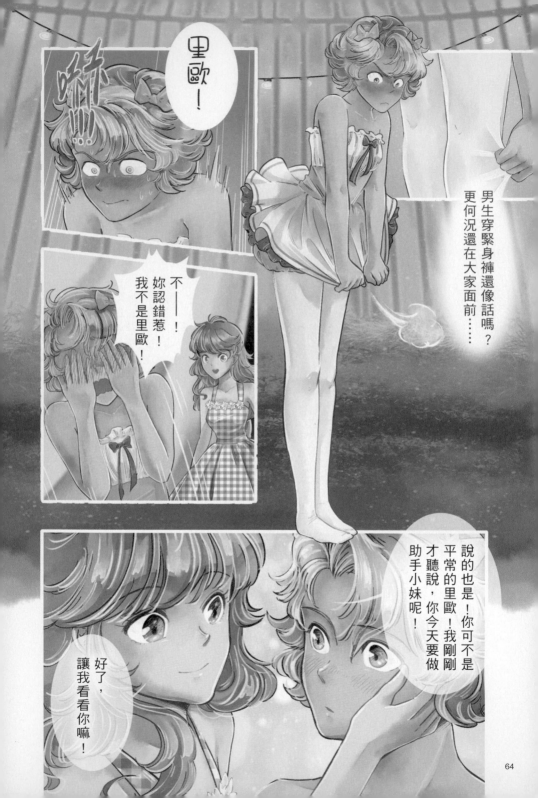

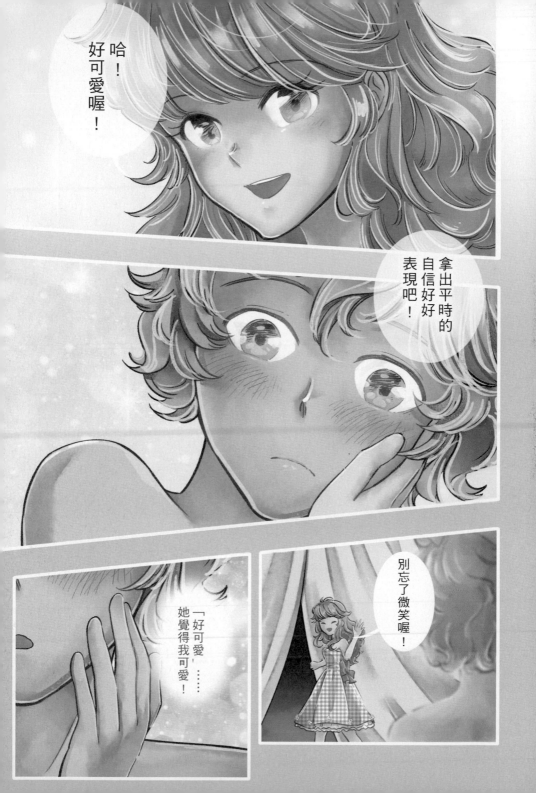

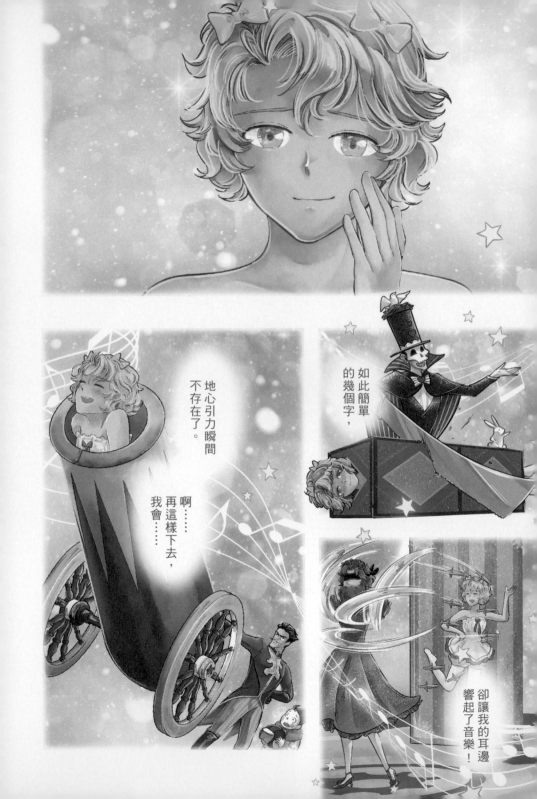

地心引力瞬間
不存在了。

如此簡單
的幾個字，

啊……
再這樣下去，
我會……

卻讓我的耳邊
響起了音樂！

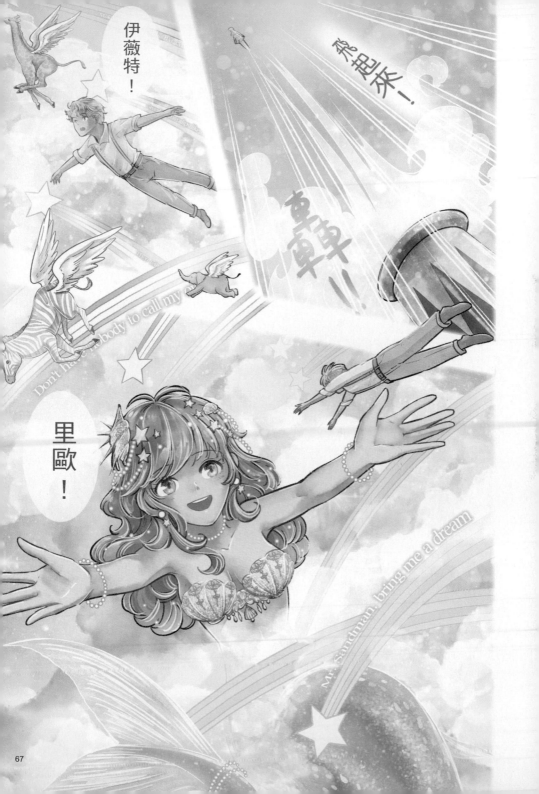

嗯
？

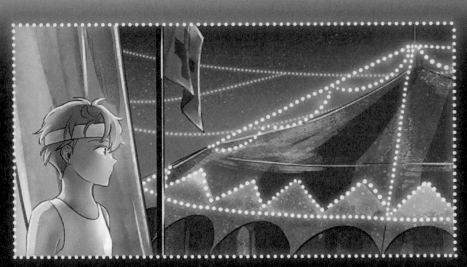

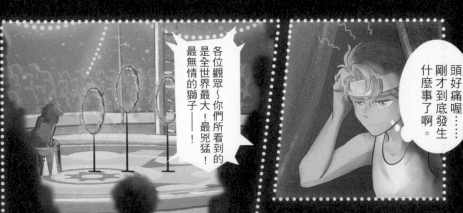

各位觀眾～你們所看到的
是全世界最大！最兇猛！
最無情的獅子——！

頭好痛喔……
剛才到底發生
什麼事了啊。

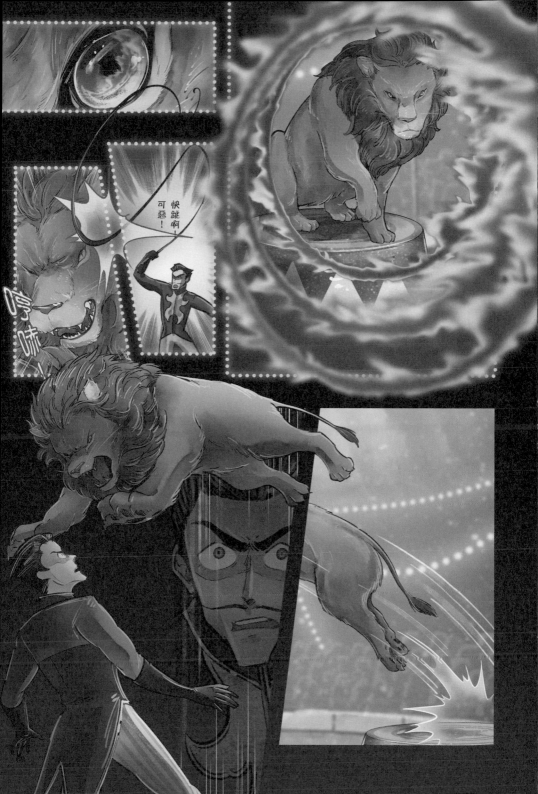

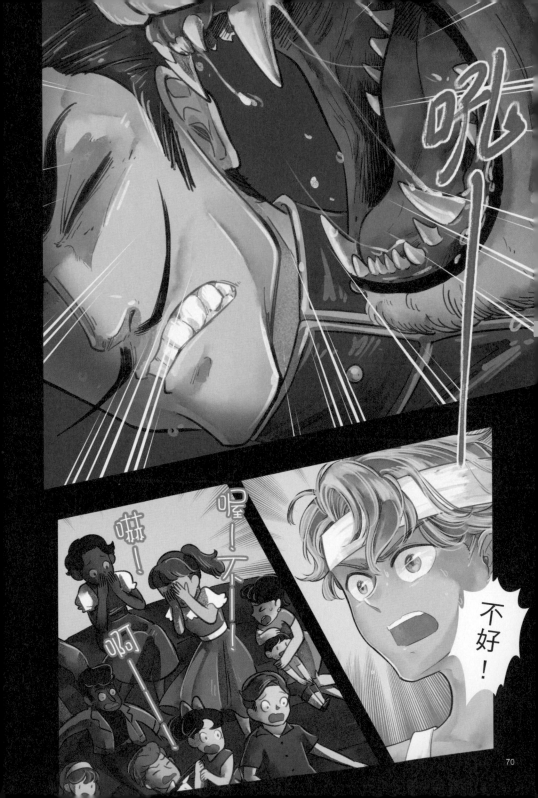

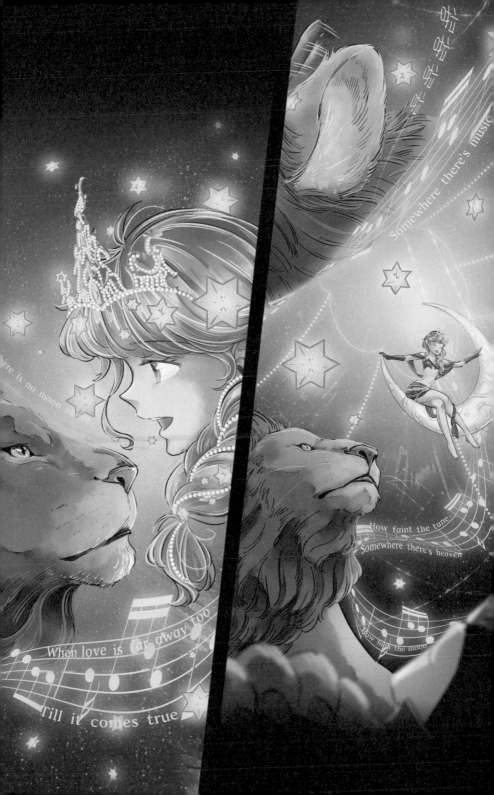

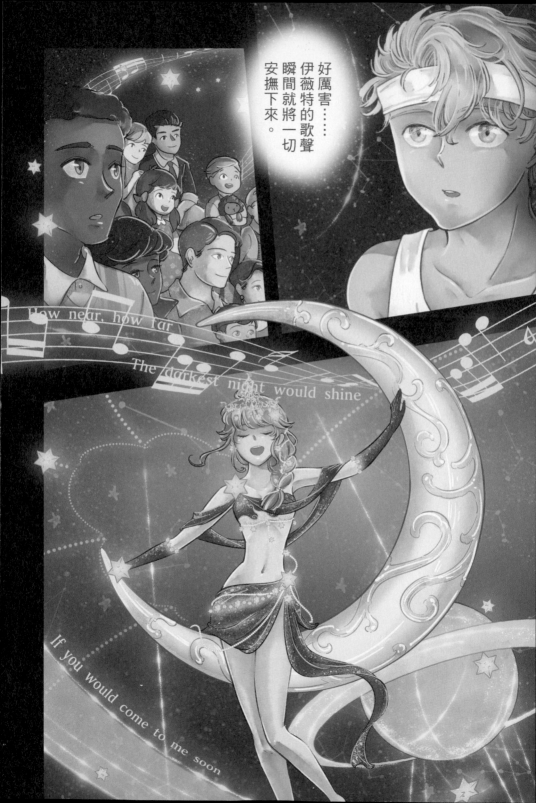

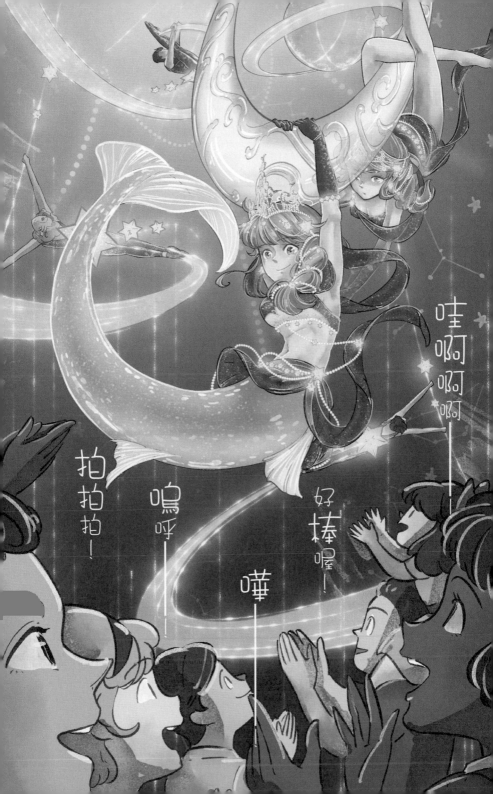

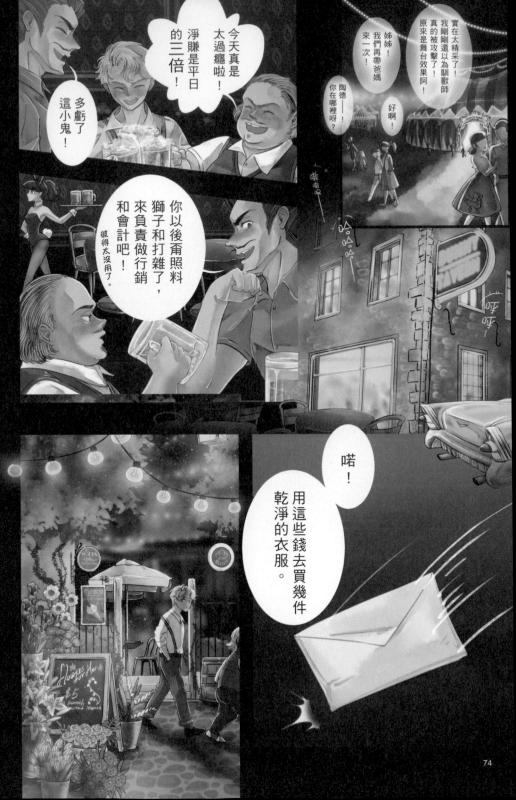

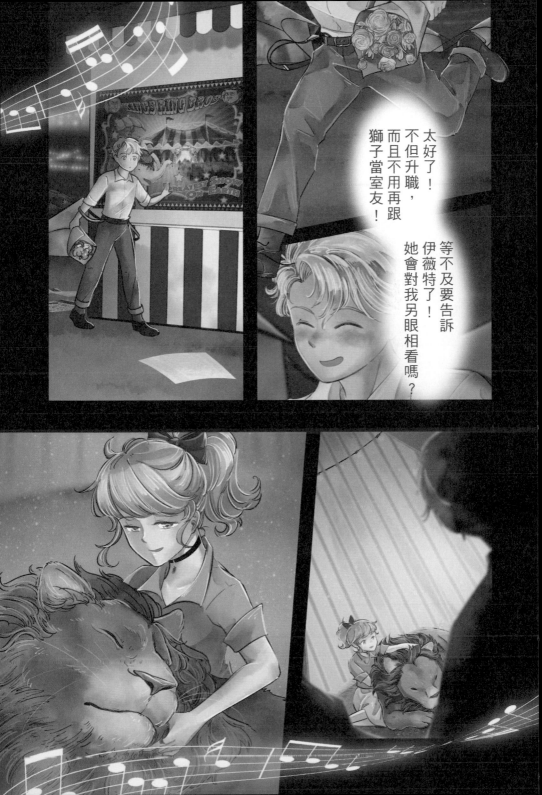

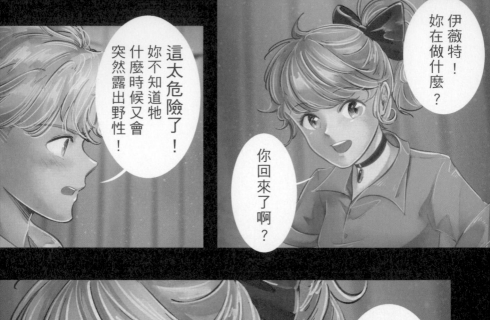

伊薇特！
妳在做什麼？

你回來了啊？

這太危險了！
妳不知道牠
什麼時候又會
突然露出野性！

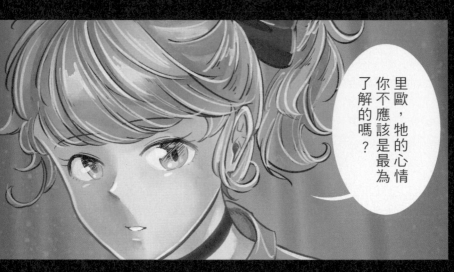

里歐，牠的心情
你不應該是最為
了解的嗎？

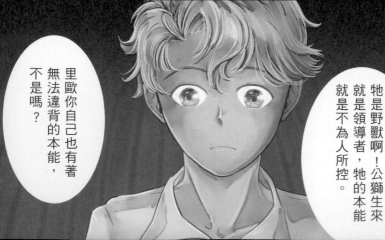

牠是野獸啊！公獅生來
就是領導者，牠的本能
就是不為人所控。

里歐你自己也有著
無法違背的本能，
不是嗎？

76

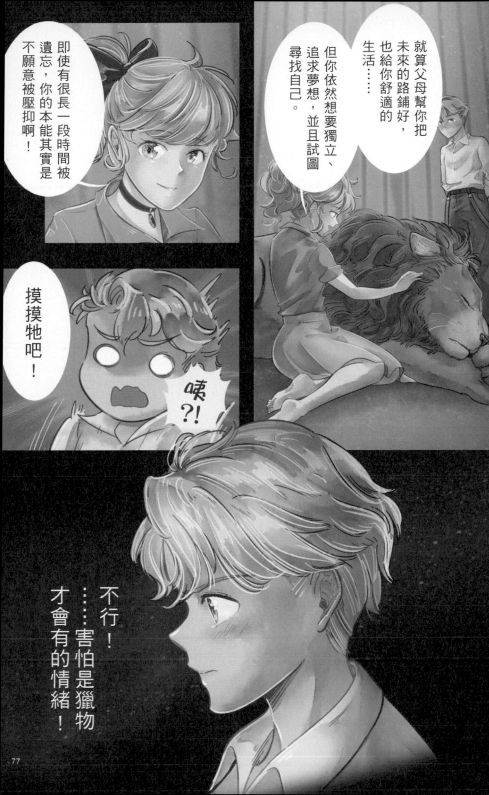

就算父母幫你把未來的路鋪好，也給你舒適的生活……

但你依然想要獨立、追求夢想，並且試圖尋找自己。

即使有很長一段時間被遺忘，你的本能其實是不願意被壓抑啊！

摸摸牠吧！

咦？！

……不行！害怕是獵物才會有的情緒！

從獅子的眼裡，

我看到的是
寂寞與無奈……

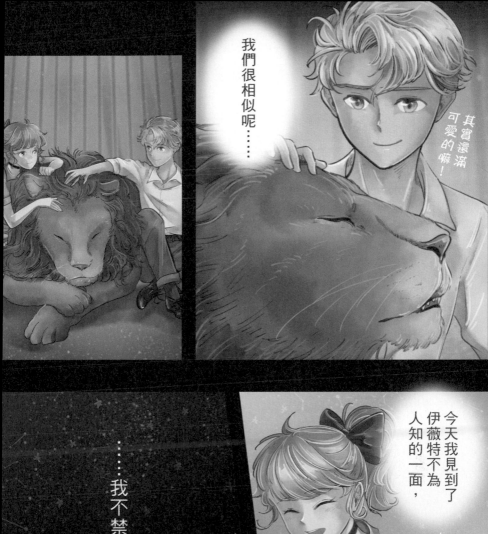

我們很相似呢……

其實還滿可愛的嘛！

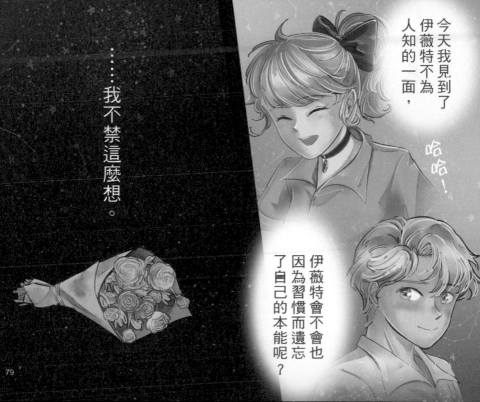

今天我見到了伊薇特不為人知的一面，

哈哈！

……我不禁這麼想。

伊薇特會不會也因為習慣而遺忘了自己的本能呢？

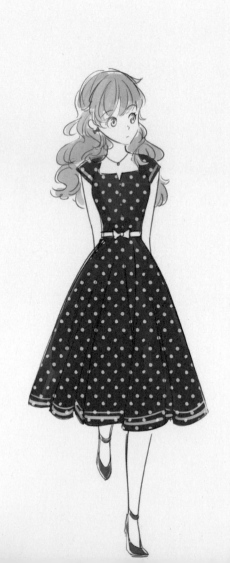

不，我才是，感謝您願意跟我們合作，

是的，今晚就可以來了。

Episode 03
**塔羅牌邀約**

……至今這些孩童仍然下落不明。

好，再見！

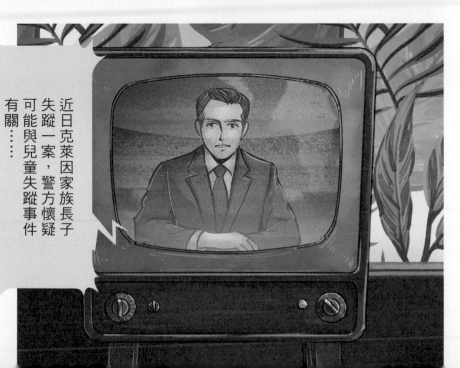

近日克萊因家族長子失蹤一案，警方懷疑可能與兒童失蹤事件有關……

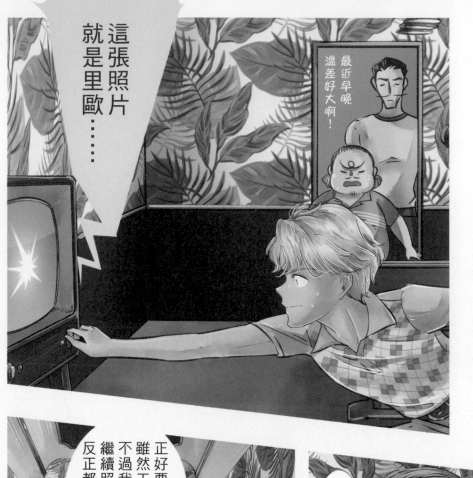

這張照片就是里歐……

最近早晚溫差好大啊!

正好要跟你說!雖然工作換了,不過我還是想繼續照顧獅子,反正都習慣了。

你還真是奇怪呢。嗯,隨你高興吧!

……

至於我之前說過的，與當地商家合作進駐園區和棚內販賣的事，已經搞定了。

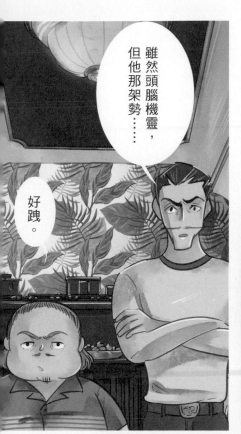

雖然頭腦機靈，但他那架勢……

好踃。

沒我的事，那我回園地裡忙獅子啦！

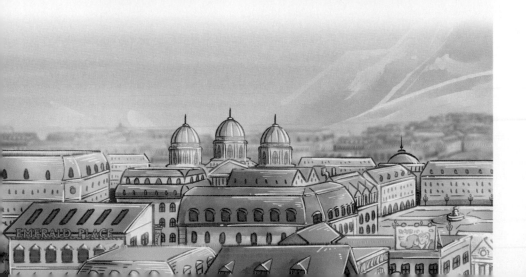

EMERALD PLACE

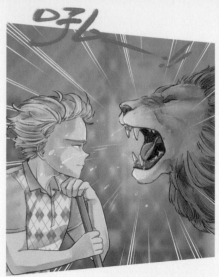

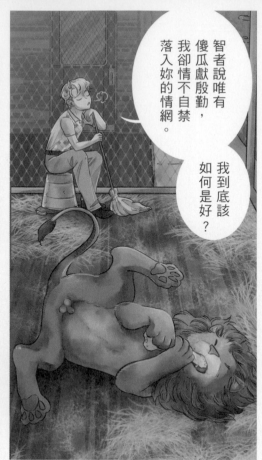

智者說唯有傻瓜獻殷勤，我卻情不自禁落入妳的情網。

我到底該如何是好？

對啊！

約會吧！

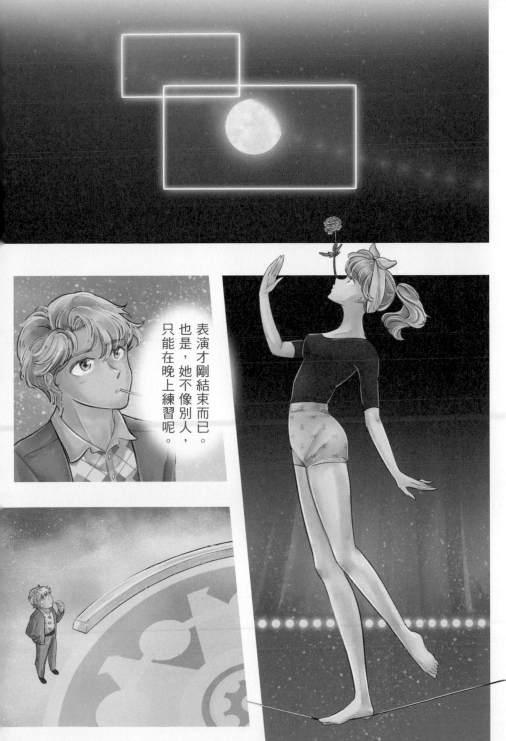

表演才剛結束而已。
也是，她不像別人，
只能在晚上練習呢。

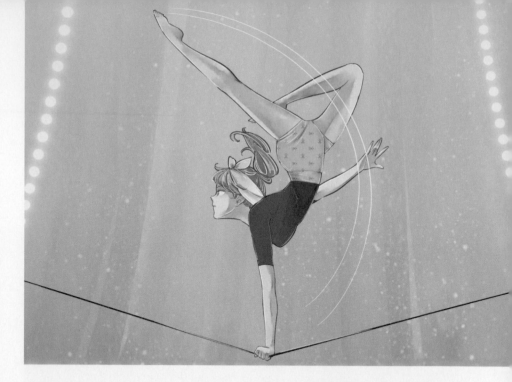

接—！

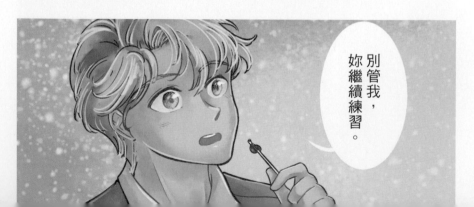

別管我，妳繼續練習。

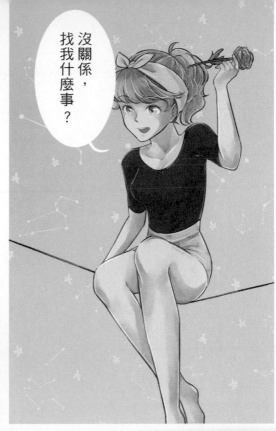

沒關係,找我什麼事?

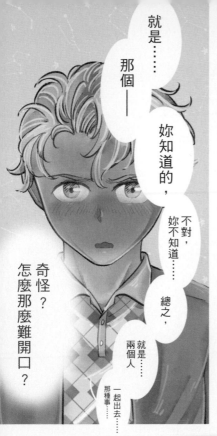

就是……那個——

妳知道的,

不對,妳不知道……總之,

就是……兩個人一起出去那種事……

奇怪?怎麼那麼難開口?

嘻嘻嘻。

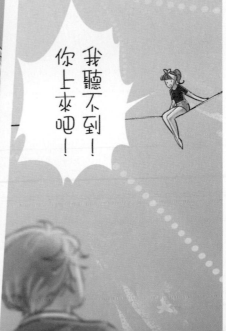

我聽不到!你上來吧!

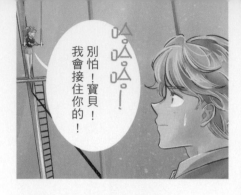

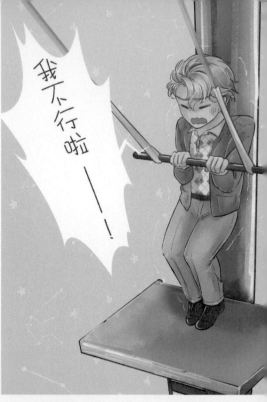

別怕！寶貝！我會接住你的！

我不行啦——！

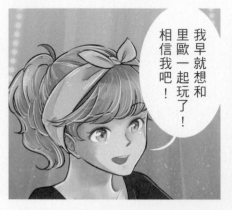

我早就想和里歐一起玩了！相信我吧！

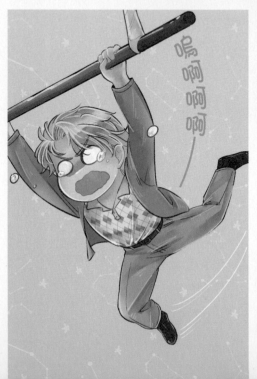

嗚啊啊啊！

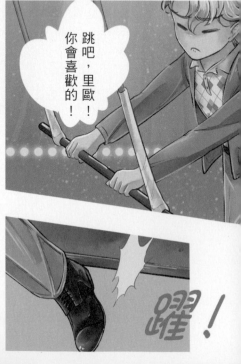

跳吧，里歐！你會喜歡的！

躍！

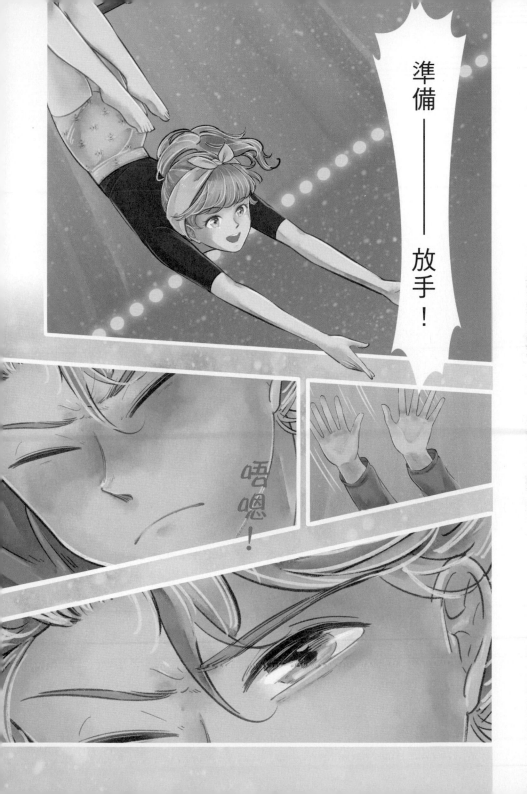

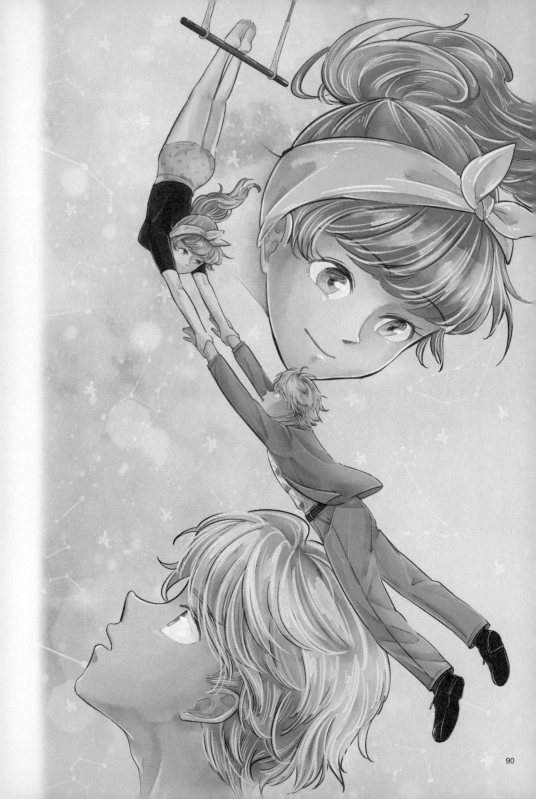

這個感覺……

好像在飛翔，

是自由的感覺！

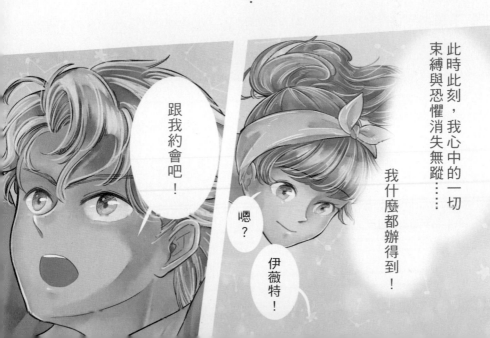

此時此刻，我心中的一切
束縛與恐懼消失無蹤……
我什麼都辦得到！

跟我約會吧！

嗯？

伊薇特！

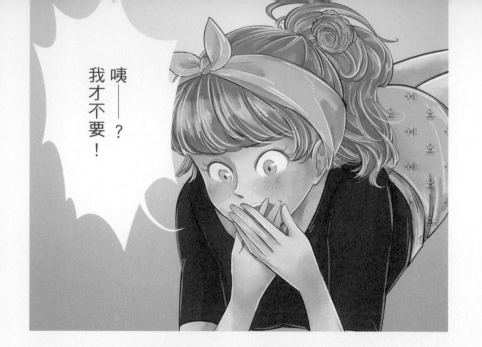

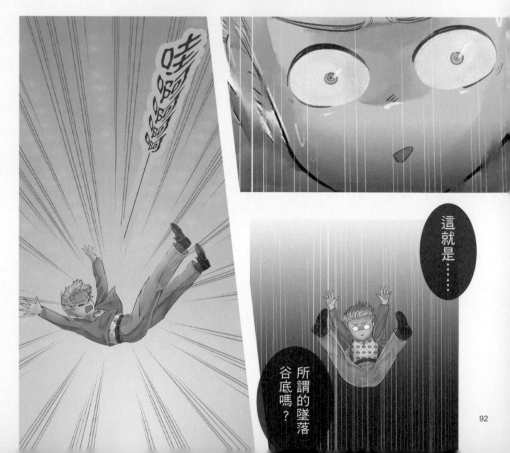

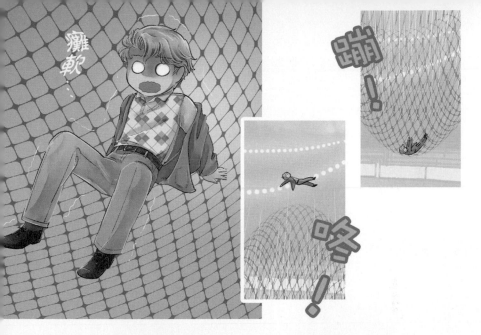

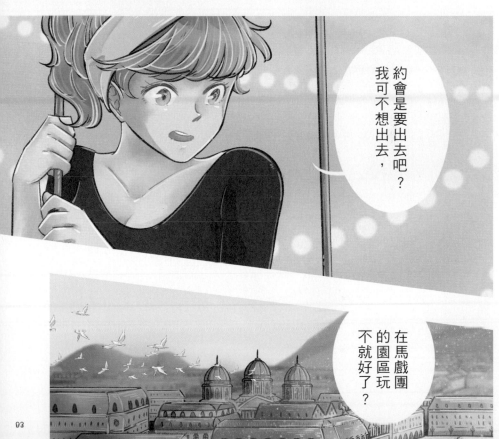

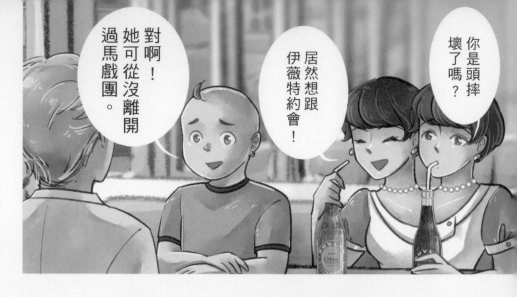

對啊!她可從沒離開過馬戲團。

居然想跟伊薇特約會!

你是頭摔壞了嗎?

妳們怎麼這麼說啊!我當年要是這麼容易放棄,我們現在才不會交往呢。

對啊,我看你還是算了吧!

放棄吧!放棄吧!

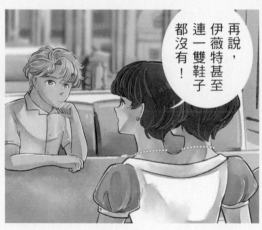

再說,伊薇特甚至連一雙鞋子都沒有!

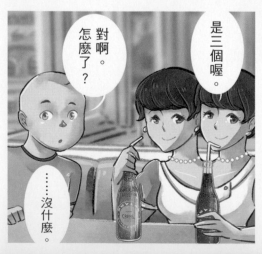

對啊。怎麼了?

是三個喔。

……沒什麼。

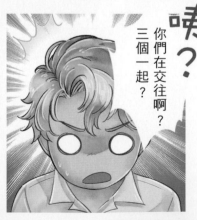

咦?你們在交往啊?三個一起?

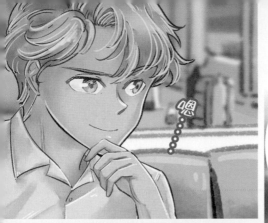

嗯

里歐，雖然你很有誠意，但是我覺得⋯⋯是該用點心機設下陷阱的時候了。

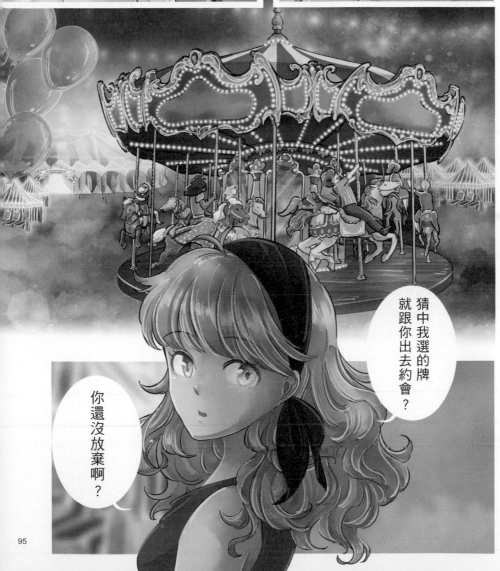

猜中我選的牌就跟你出去約會？

你還沒放棄啊？

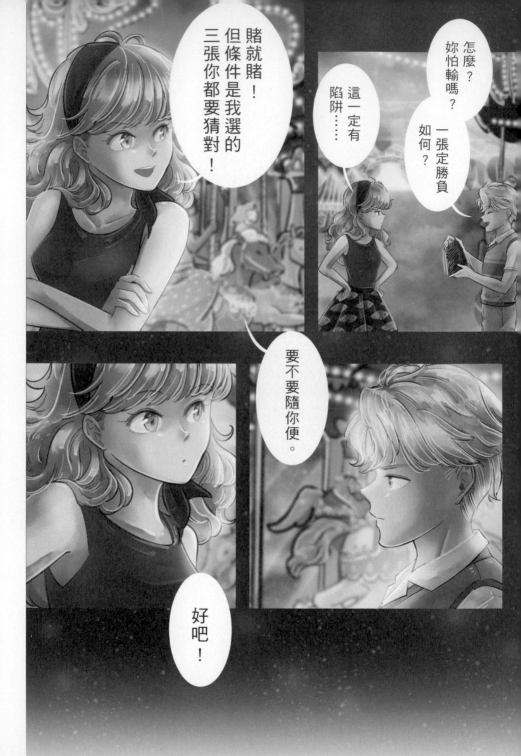

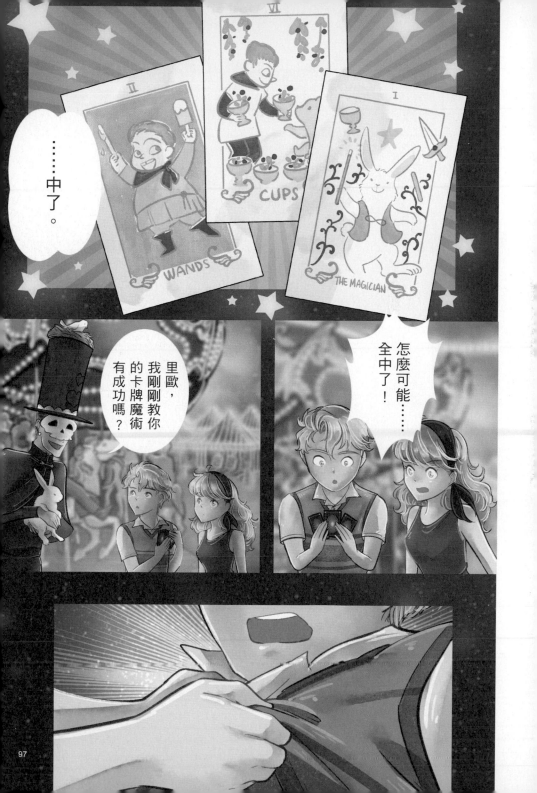

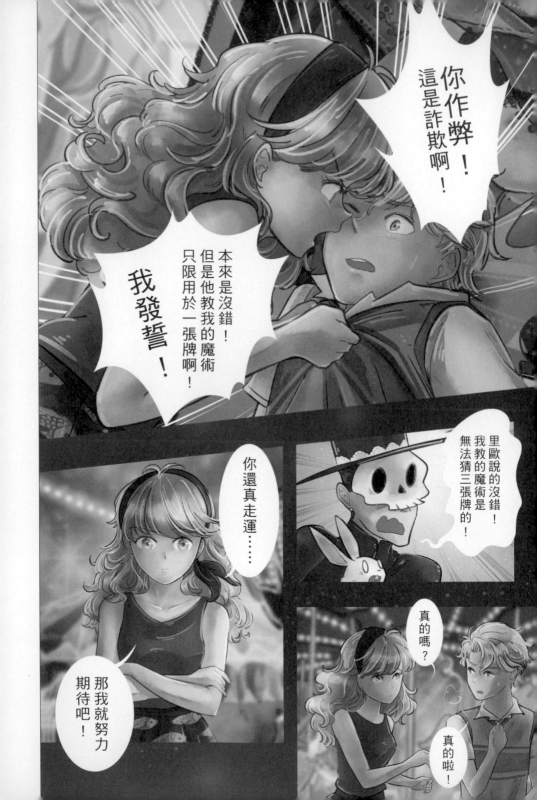

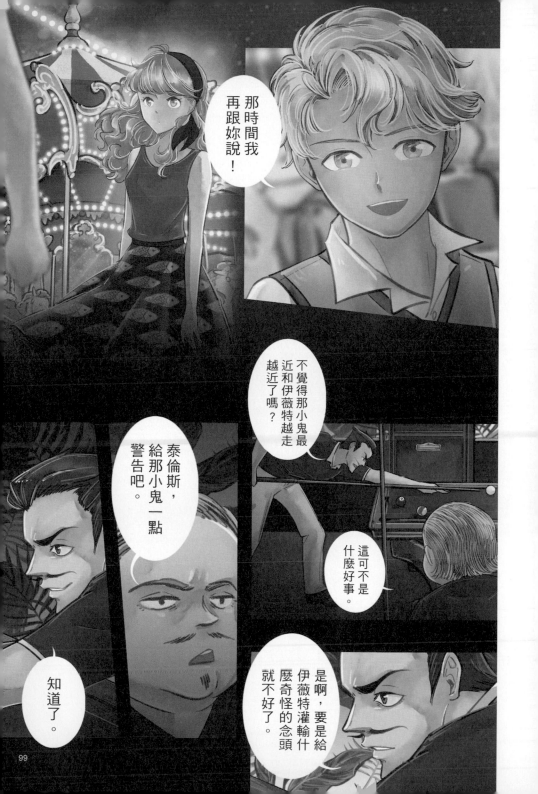

那時間我再跟妳說！

不覺得那小鬼最近和伊薇特越走越近了嗎？

這可不是什麼好事。

泰倫斯，給那小鬼一點警告吧。

是啊，要是給伊薇特灌輸什麼奇怪的念頭就不好了。

知道了。

唔嗯……

小鬼！

這些帳怎麼那麼奇怪啊？

怎麼想都不對勁。

我們看起來是那樣嗎？

嗯？

你最近跟伊薇特混得很熟啊？

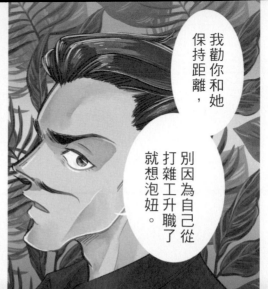
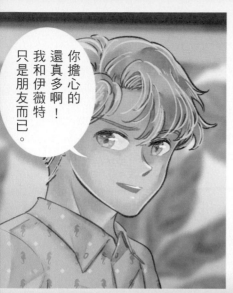

你擔心的還真多啊！我和伊薇特只是朋友而已。

我勸你和她保持距離，別因為自己從打雜工升職了就想泡妞。

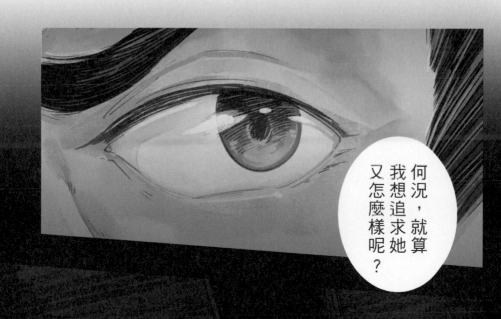

何況，就算我想追求她又怎麼樣呢？

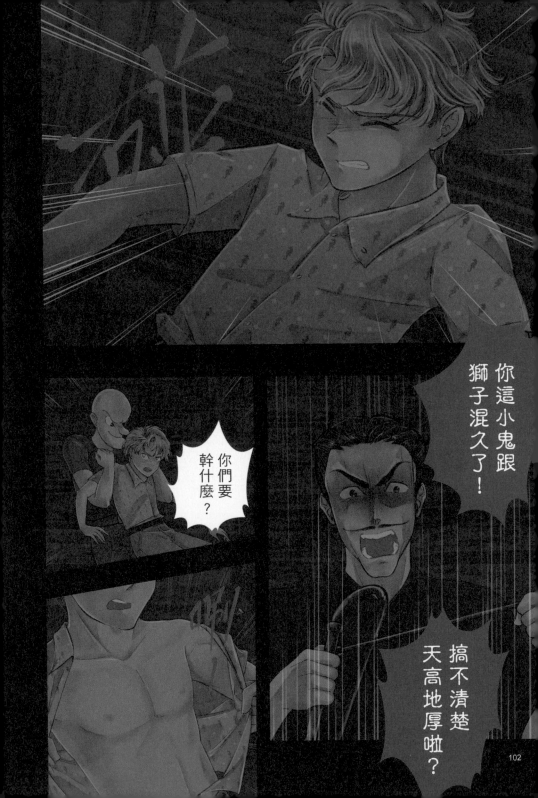

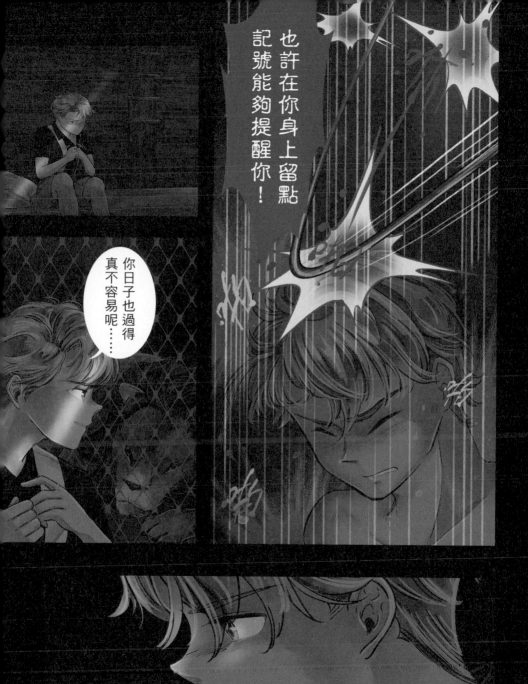

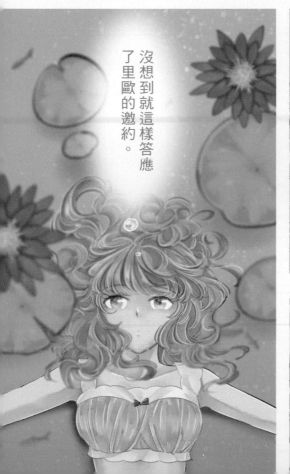

沒想到就這樣答應了里歐的邀約。

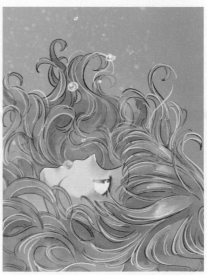

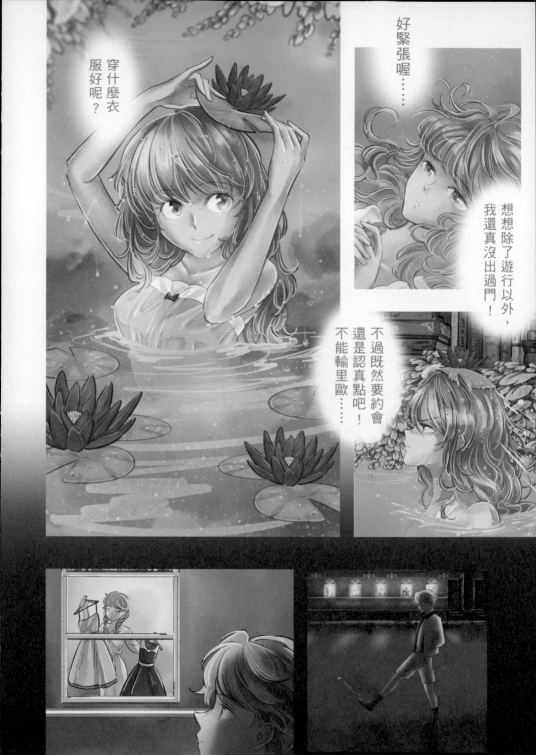

好緊張喔⋯⋯

穿什麼衣服好呢？

想想除了遊行以外，我還真沒出過門！

不過既然要約會還是認真點吧！不能輸里歐⋯⋯

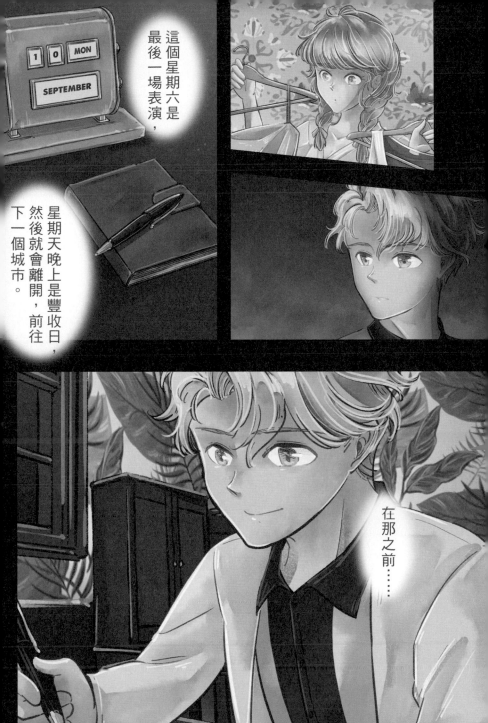

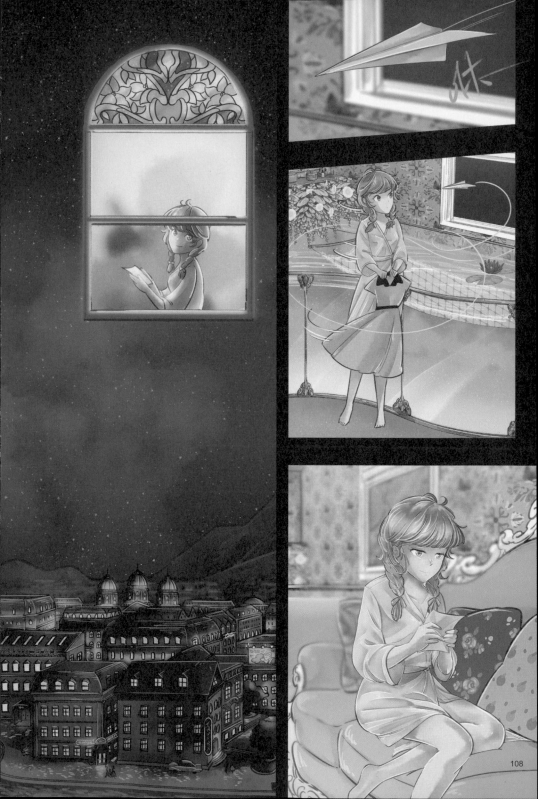

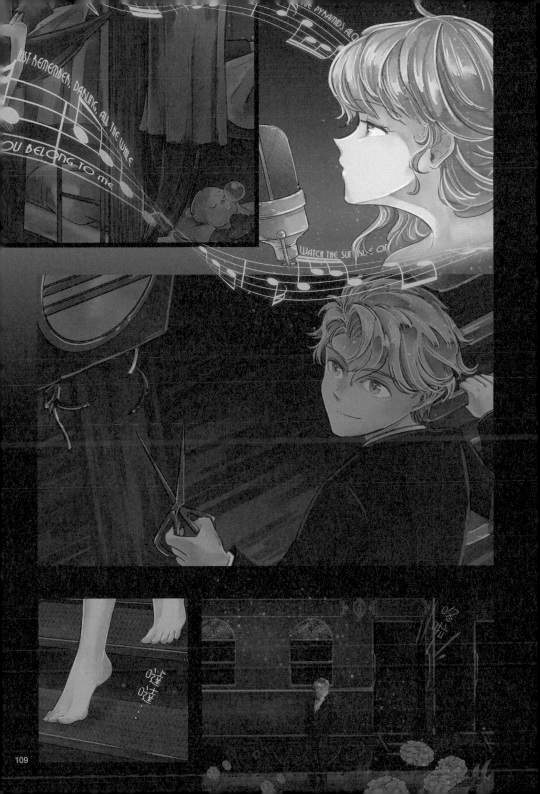

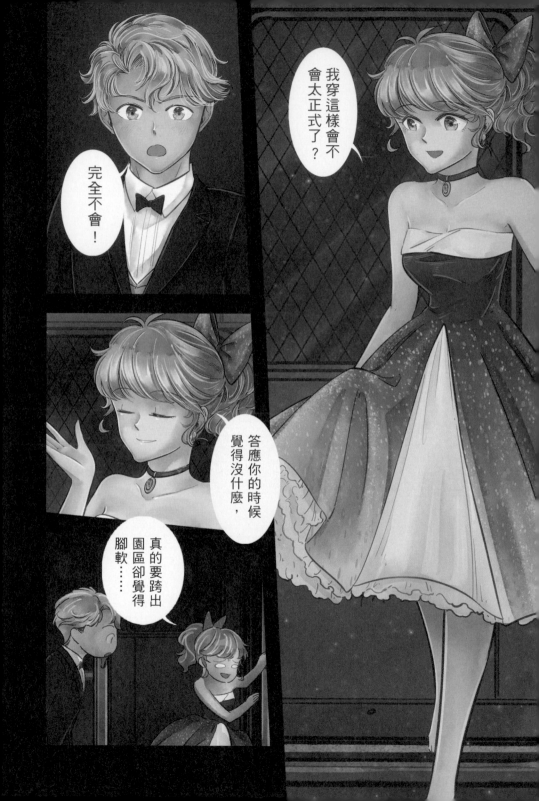

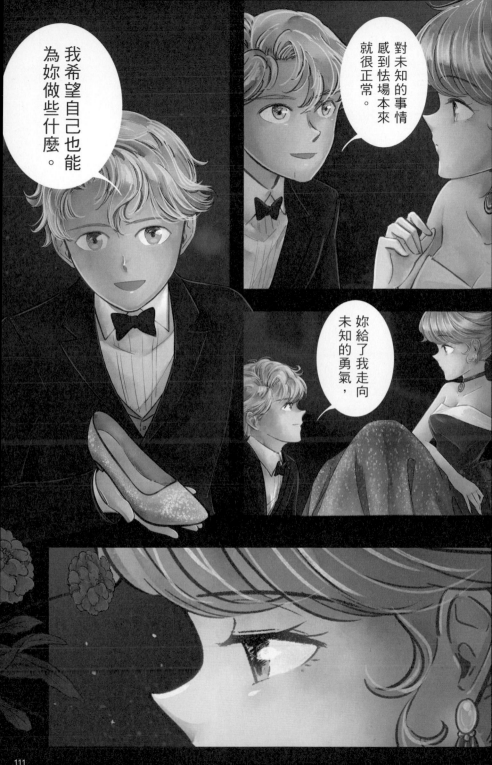

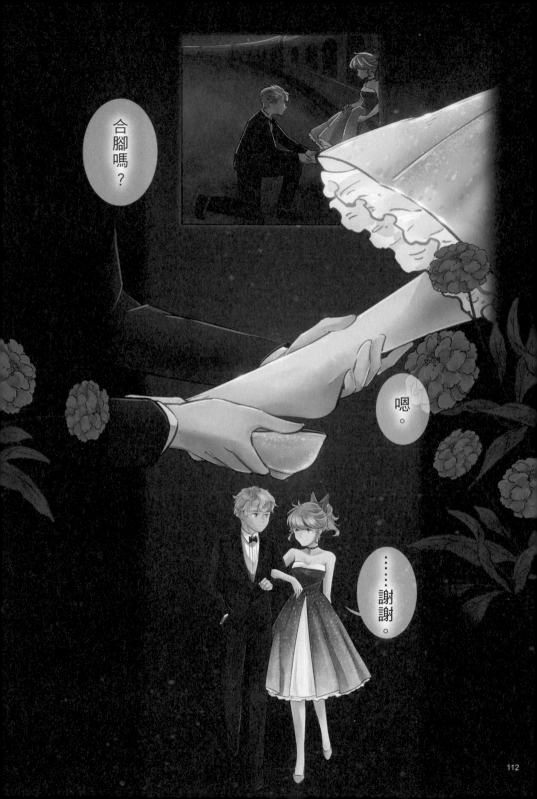

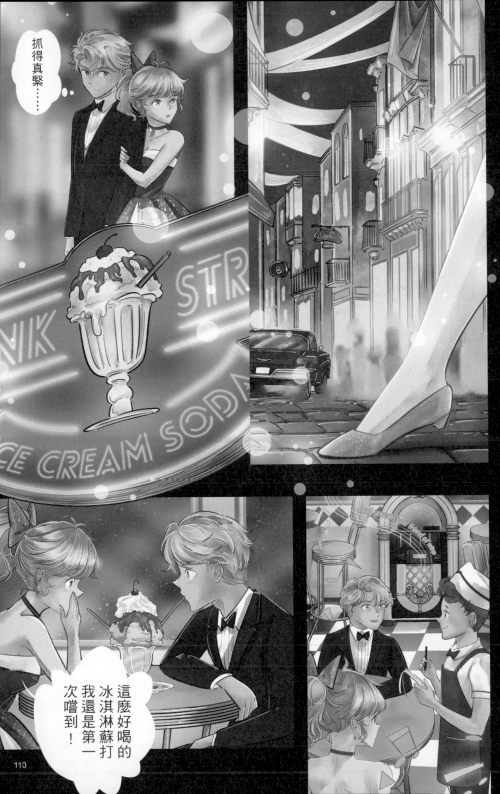

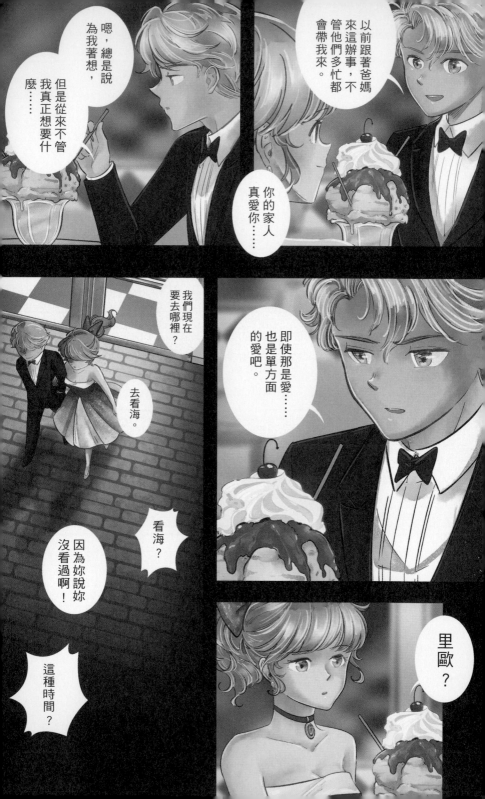

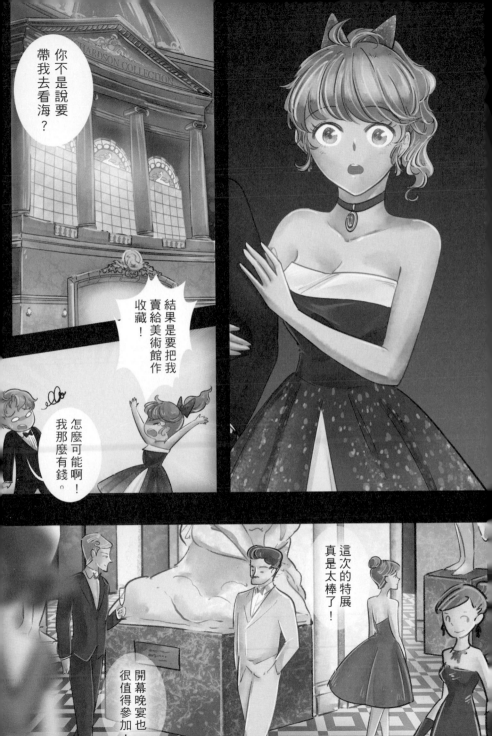

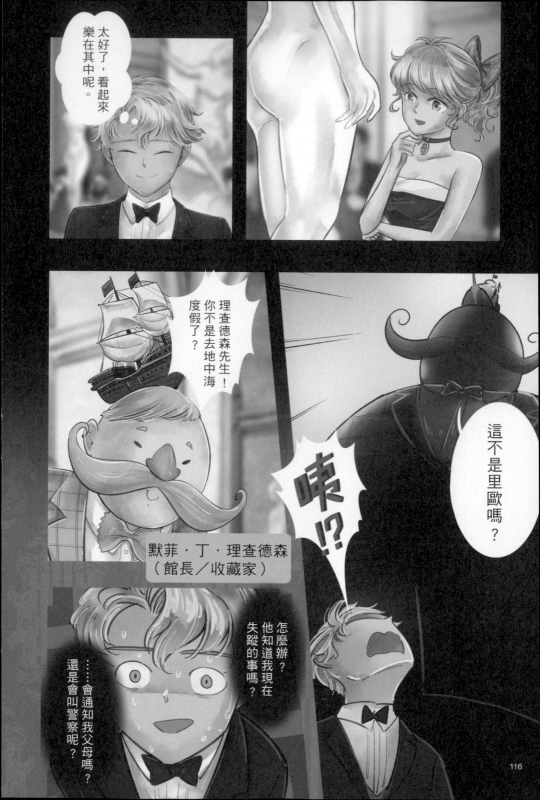

太好了，看起來樂在其中呢。

理查德森先生！你不是去地中海度假了？

這不是里歐嗎？

咦!?

默菲・丁・理查德森（館長／收藏家）

怎麼辦？他知道我現在失蹤的事嗎？

……會通知我父母嗎？還是會叫警察呢？

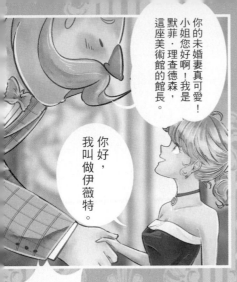

你的未婚妻真可愛！小姐您好啊！我是默菲·理查德森，這座美術館的館長。

你好，我叫做伊薇特。

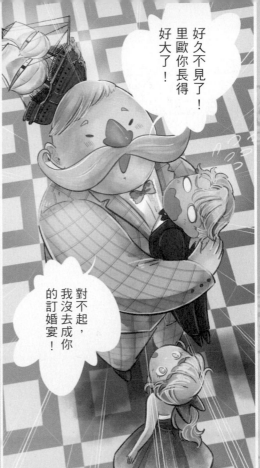

好久不見了！里歐你長得好大了！

對不起，我沒去成你的訂婚宴！

我為了這個海洋特展，甚至特地從地中海跑回來，舉辦這個開幕晚宴！電視、報紙、電話統統隔絕！

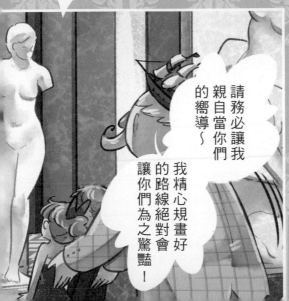

請務必讓我親自當你們的嚮導～我精心規畫好的路線絕對會讓你們為之驚豔！

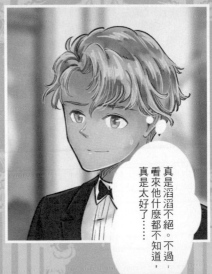

真是滔滔不絕。不過，看來他什麼都不知道，真是太好了……

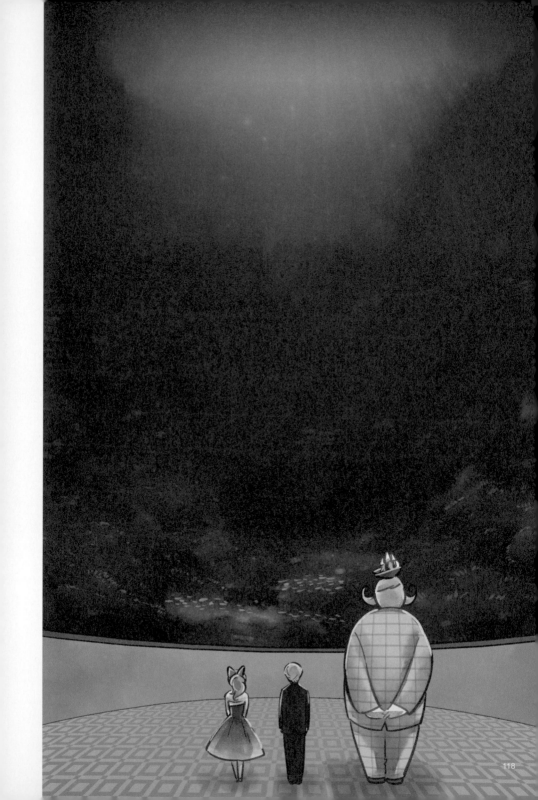

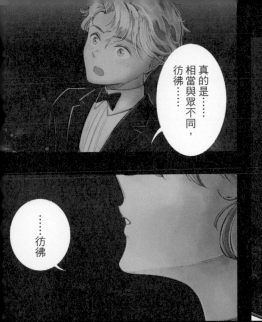

真的是……相當與眾不同，彷彿……

……彷彿

怎麼樣啊？

……被溫暖的擁抱著，

然後有個很柔和的聲音，在對我唱歌……這般。

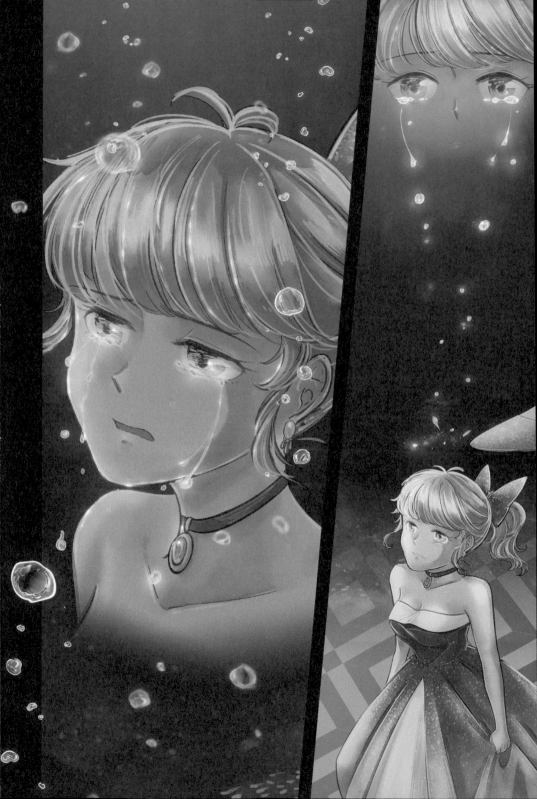

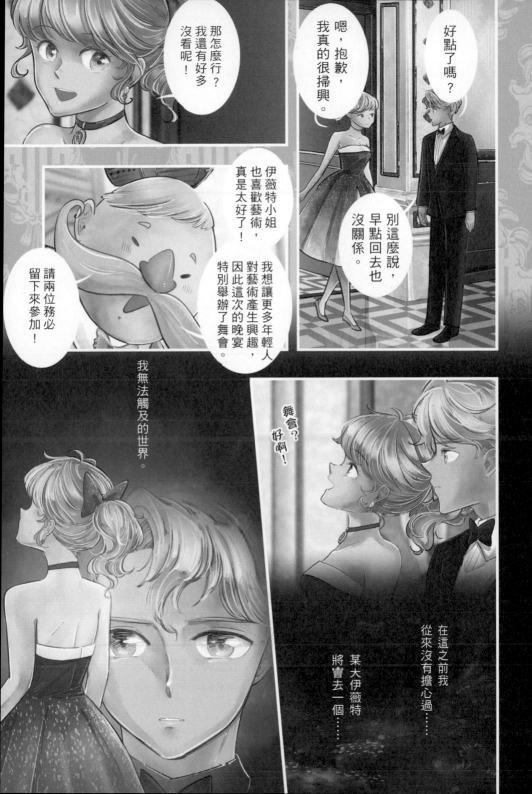

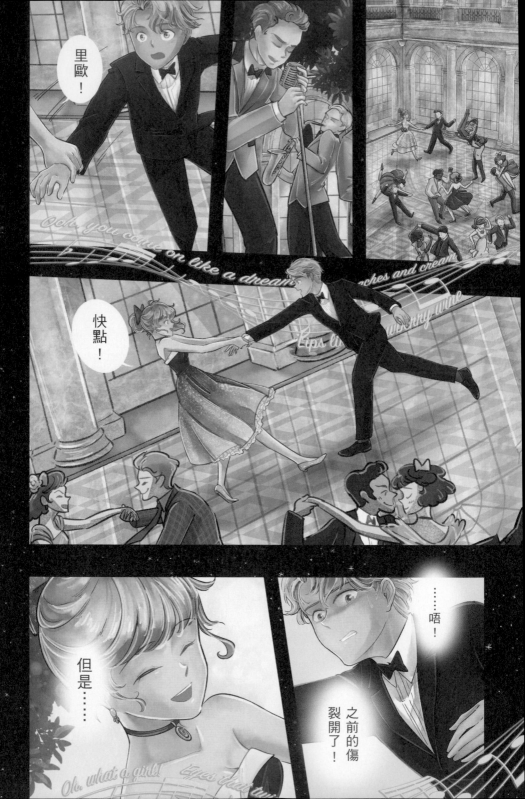

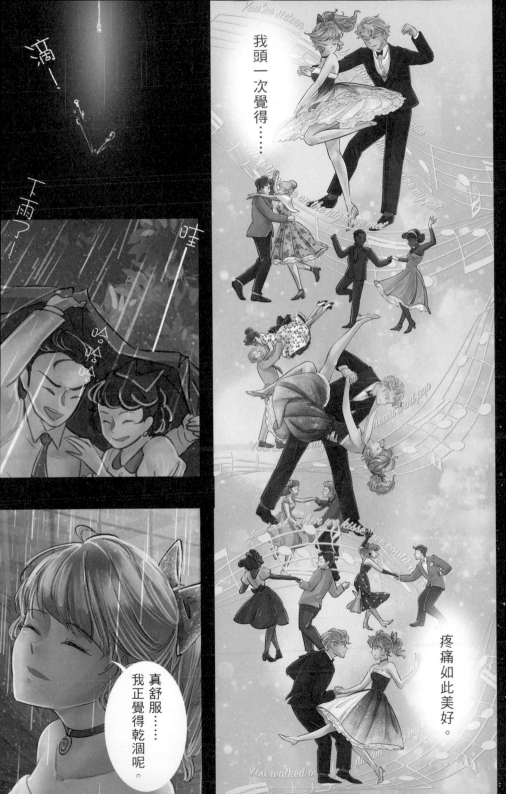

乾涸？

離開水中也有五個小時了。

嘩啦一

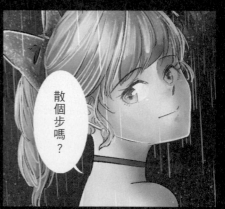

散個步嗎？

哈！這個真不錯！

小心點。

反正沒有人會來啊。

我是說別滑倒了。

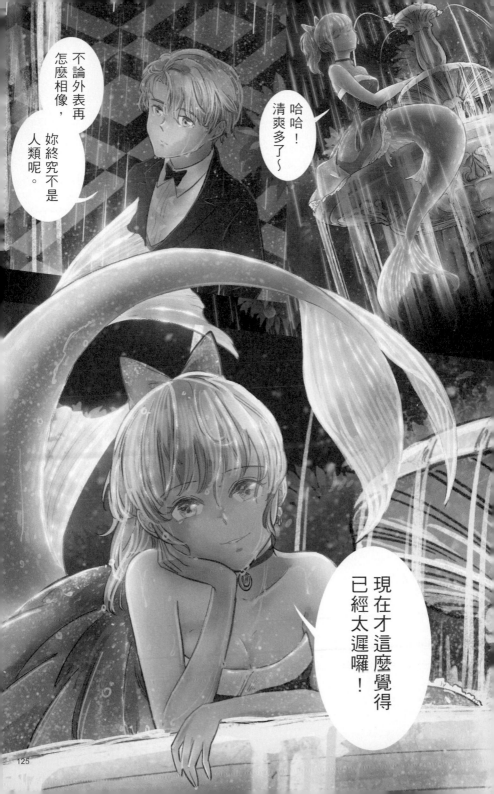

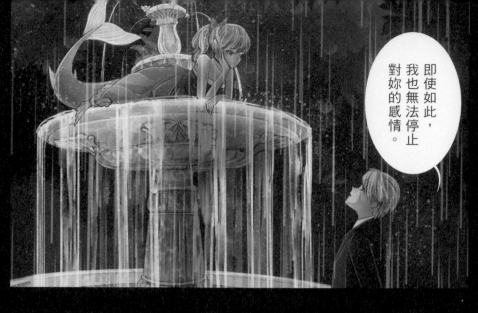

即使如此，我也無法停止對妳的感情。

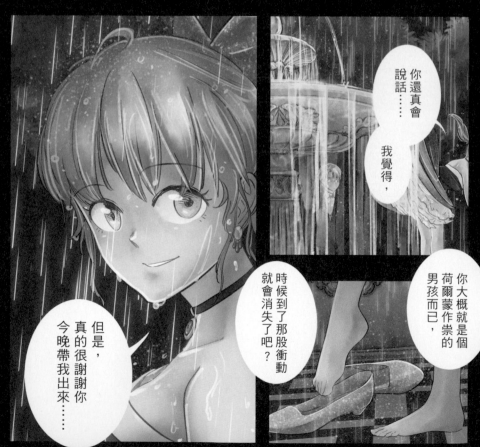

你還真會說話……

我覺得，

你大概就是個荷爾蒙作祟的男孩而已。

時候到了那股衝動就會消失了吧？

但是，真的很謝謝你今晚帶我出來……

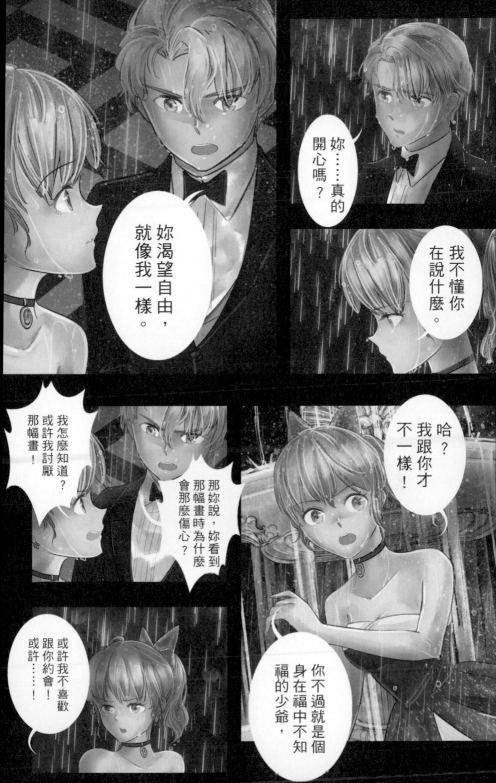

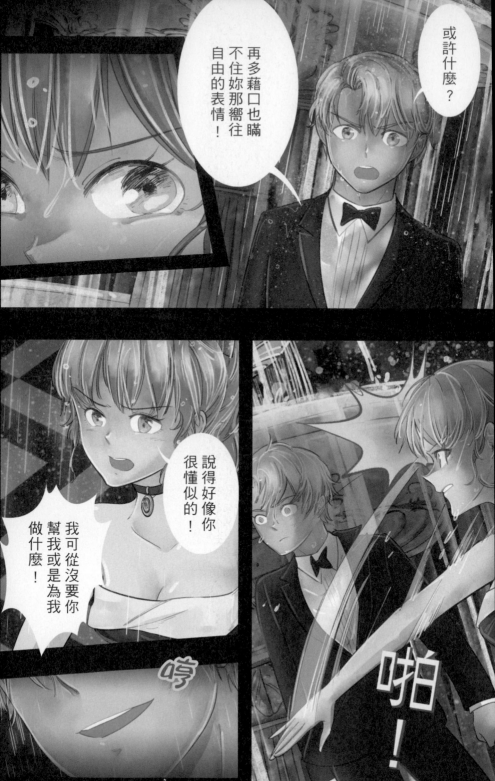

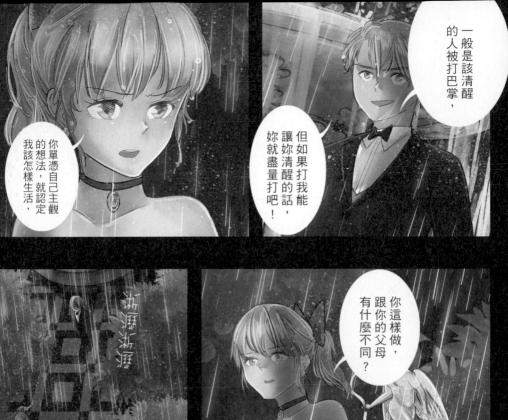

一般是該清醒的人被打巴掌，

但如果打我能讓妳清醒的話，妳就盡量打吧！

你單憑自己主觀的想法，就認定我該怎樣生活，

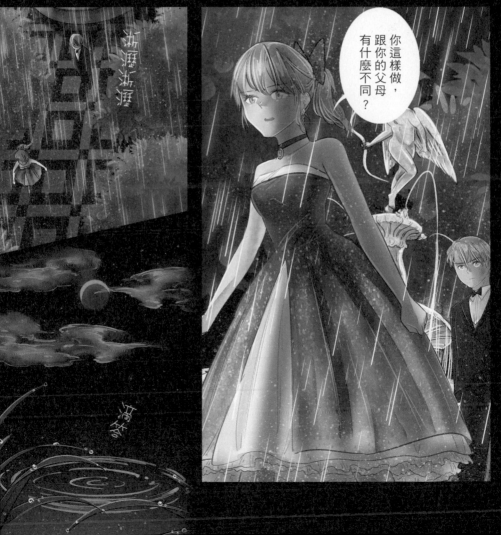

你這樣做，跟你的父母有什麼不同？

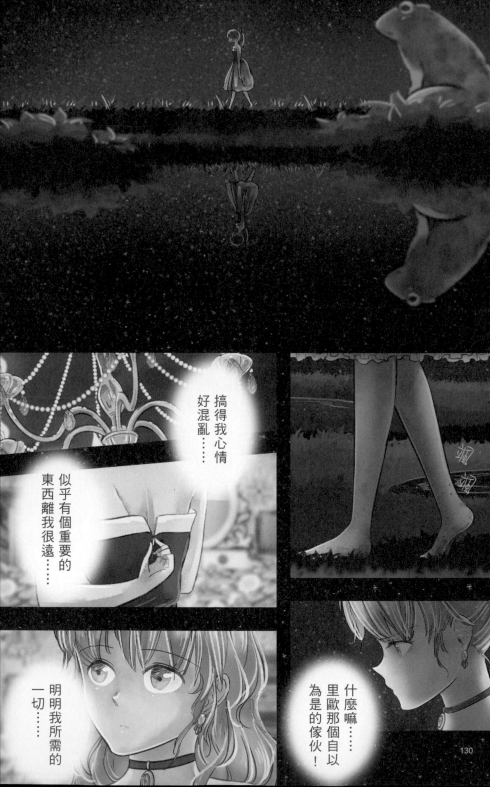

搞得我心情好混亂……

似乎有個重要的東西離我很遠……

明明我所需的一切……

什麼嘛……里歐那個自以為是的傢伙！

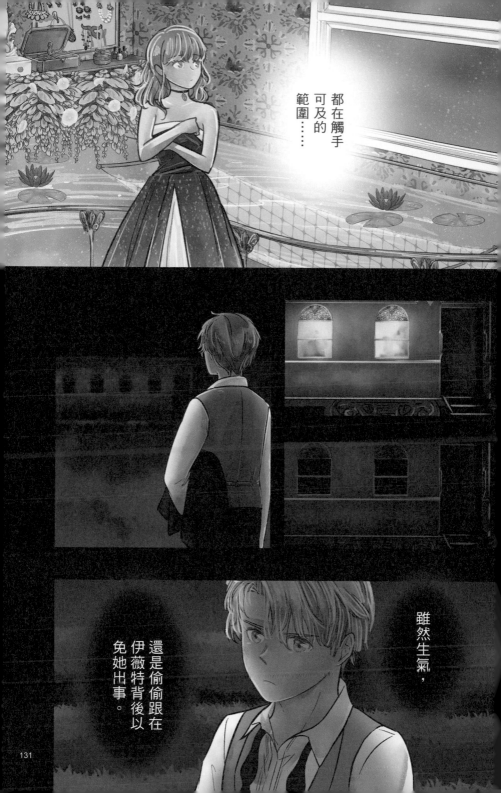

都在觸手可及的範圍……

雖然生氣，還是偷偷跟在伊薇特背後以免她出事。

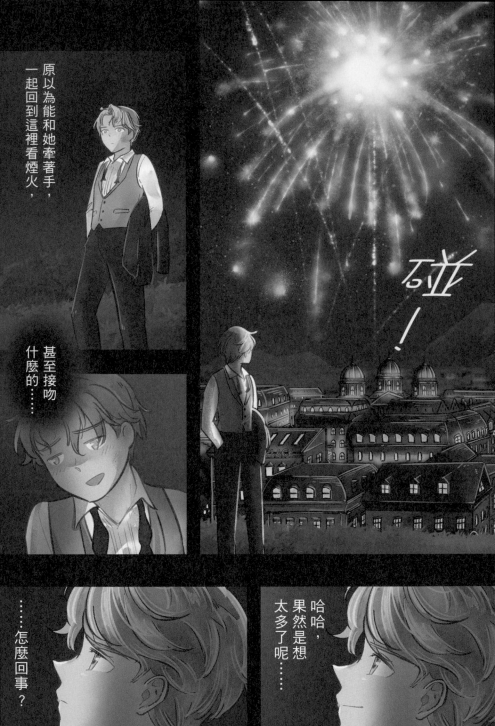

為什麼煙火看起來這麼黯淡？

難道我對伊薇特的喜歡，

僅僅是將自己的願望投射在她身上？

我一路試圖尋找自己，

我和我的父母並沒有什麼不同嗎？

可是到頭來……

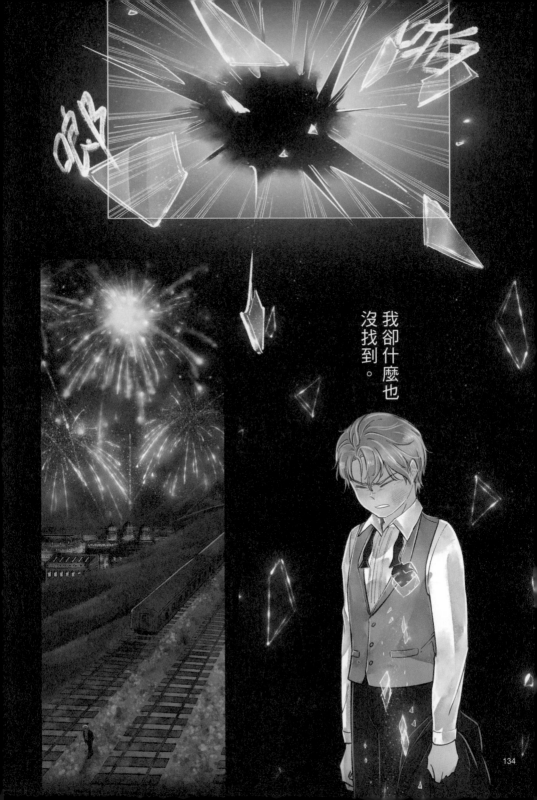

我卻什麼也沒找到。

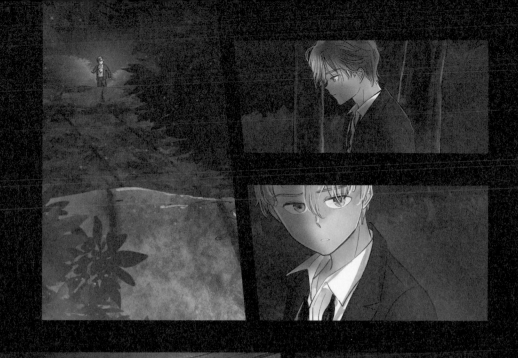

快點開始吧！

等很久了！

別著急。

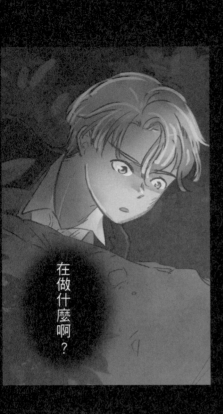

是團長他們……

在做什麼啊？

咔啦——

磅——！

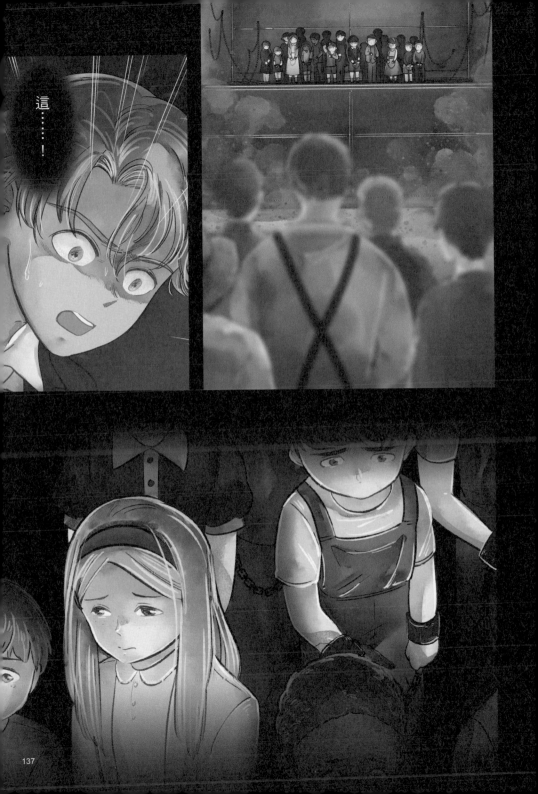

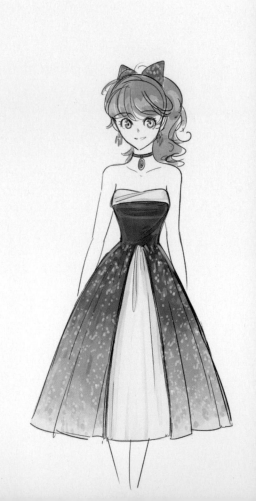

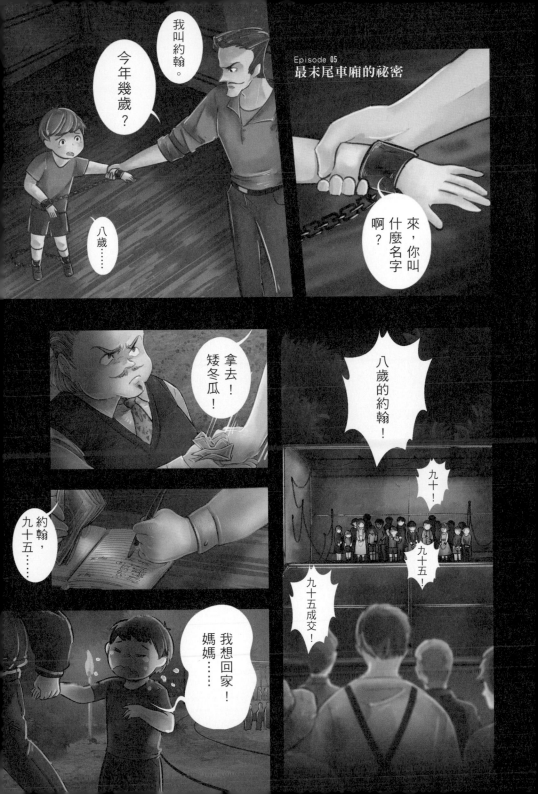

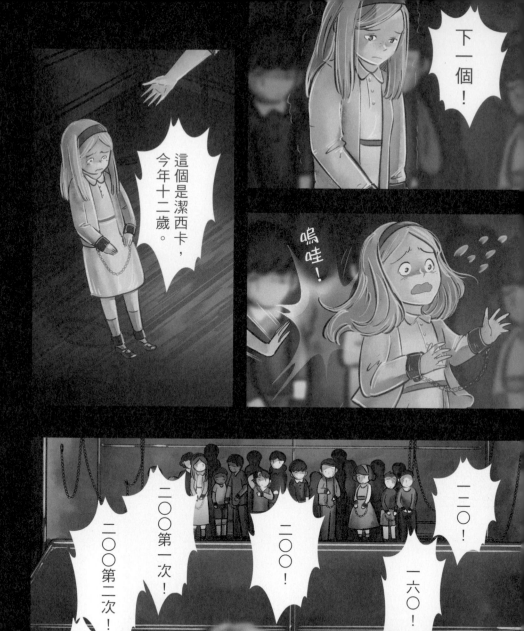

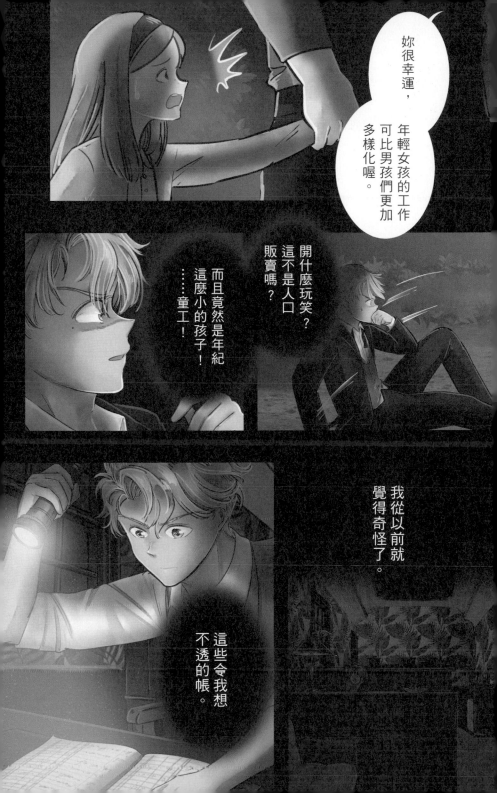

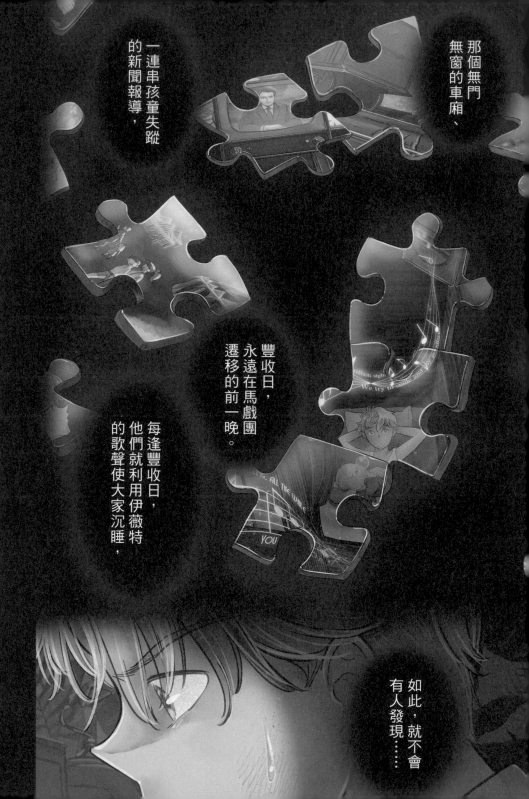

那個無門無窗的車廂、

一連串孩童失蹤的新聞報導，

豐收日，永遠在馬戲團遷移的前一晚。

每逢豐收日，他們就利用伊薇特的歌聲使大家沉睡，

如此，就不會有人發現……

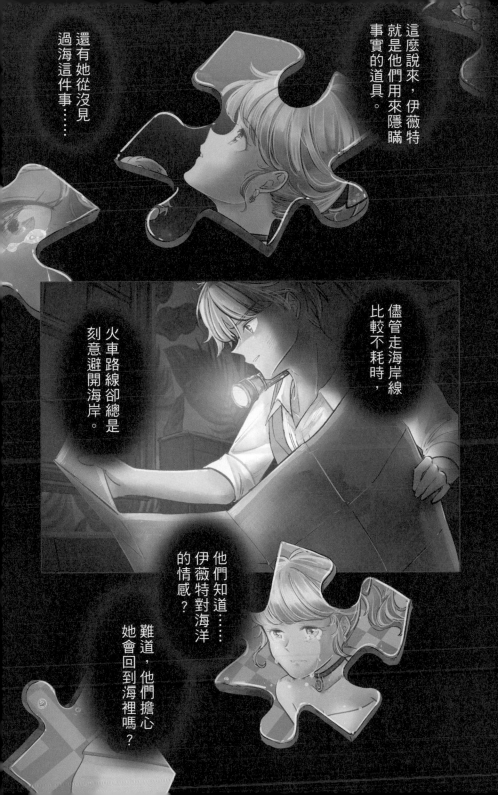

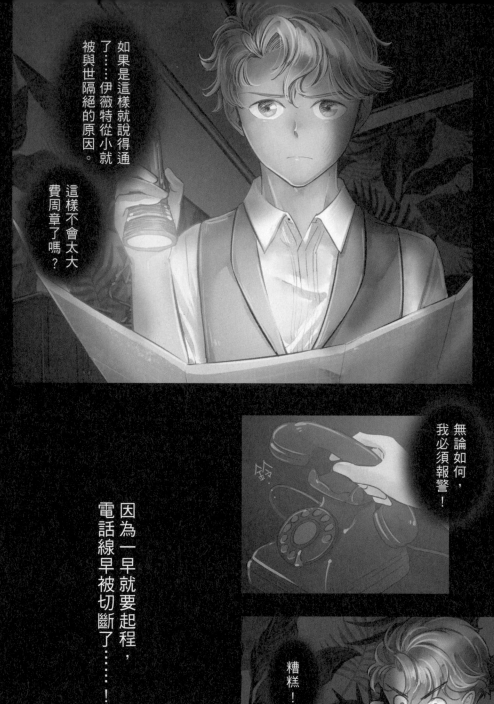

如果是這樣就說得通了……伊薇特從小就被與世隔絕的原因。

這樣不會太大費周章了嗎？

無論如何，我必須報警！

因為一早就要起程，電話線早被切斷了……！

糟糕！

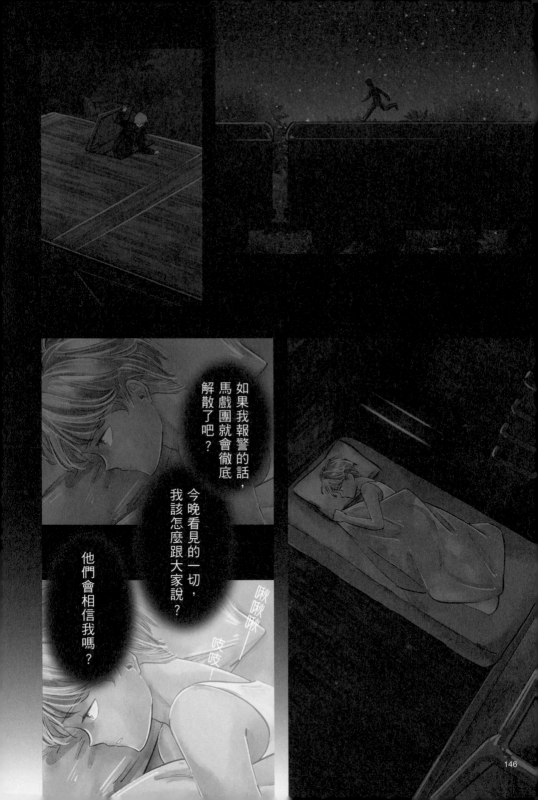

如果我報警的話，
馬戲團就會徹底
解散了吧？

今晚看見的一切，
我該怎麼跟大家說？

他們會相信我嗎？

啾啾啾──
吱吱！

大家都跟平常沒什麼兩樣……

我希望是。

還是先什麼都別說，想想該怎麼做才對……

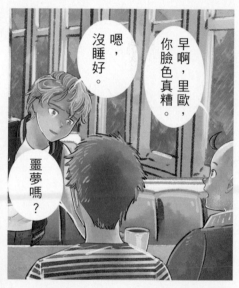

早啊，里歐，你臉色真糟。

嗯，沒睡好。

噩夢嗎？

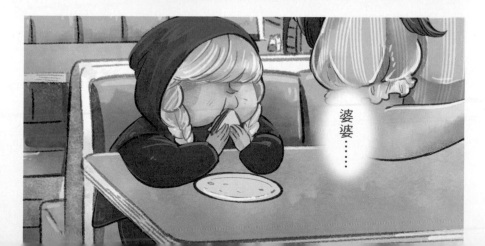

婆婆……

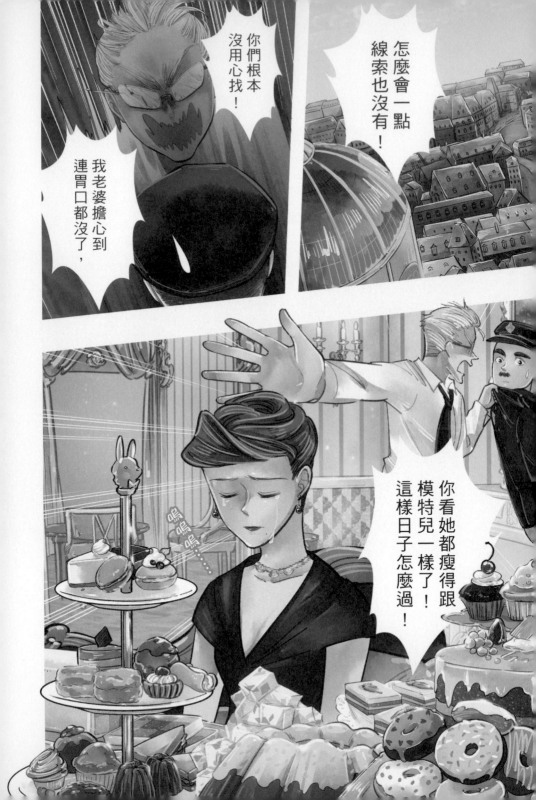

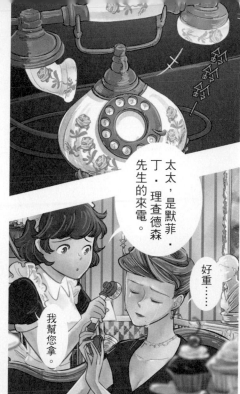

太太，是默菲・丁・理查德森先生的來電。

我幫您拿。

好重……

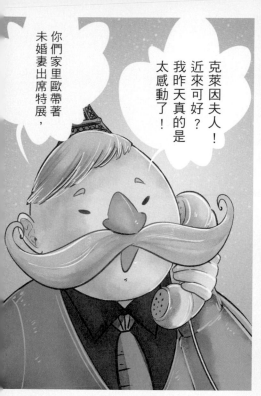

你們家里歐帶著未婚妻出席特展，

我昨天真的是太感動了！

近來可好？

克萊因夫人！

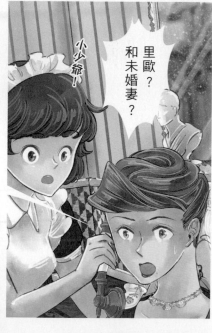

里歐？和未婚妻？

小少爺！

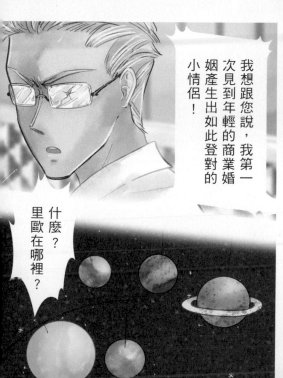

我想跟您說，我第一次見到年輕的商業婚姻產生出如此登對的小情侶！

什麼？里歐在哪裡？

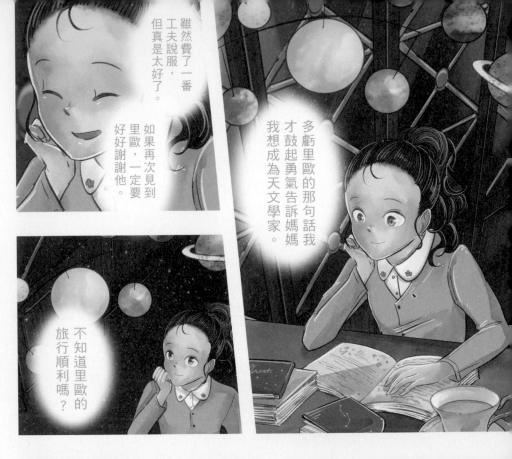

多虧里歐的那句話我才鼓起勇氣告訴媽媽我想成為天文學家。

雖然費了一番工夫說服，但真是太好了。

如果再次見到里歐，一定要好好謝謝他。

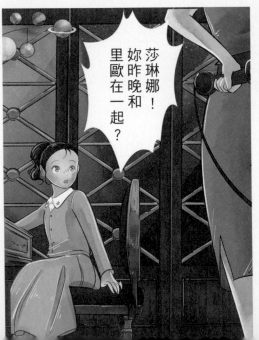

不知道里歐的旅行順利嗎？

莎琳娜！妳昨晚和里歐在一起？

什麼？

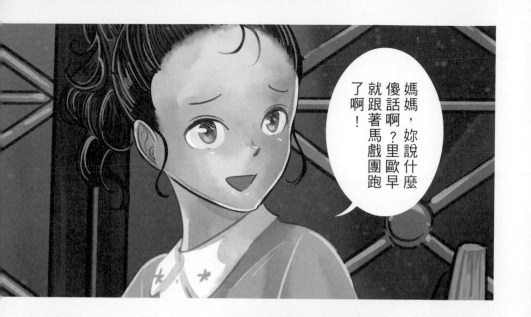

媽媽，妳說什麼傻話啊？里歐早就跟著馬戲團跑了啊！

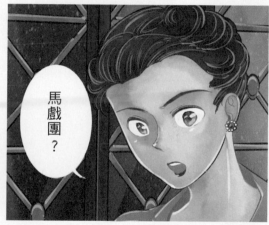

馬戲團？

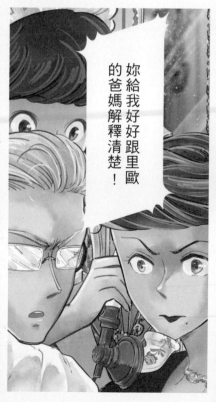

妳給我好好跟里歐的爸媽解釋清楚！

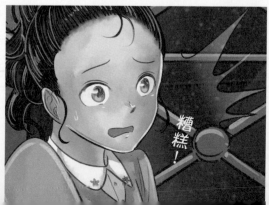

糟糕！

進來吧，里歐。

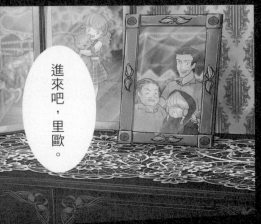

怎麼了？心事重重的樣子？

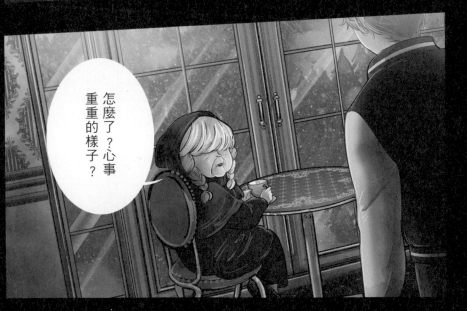

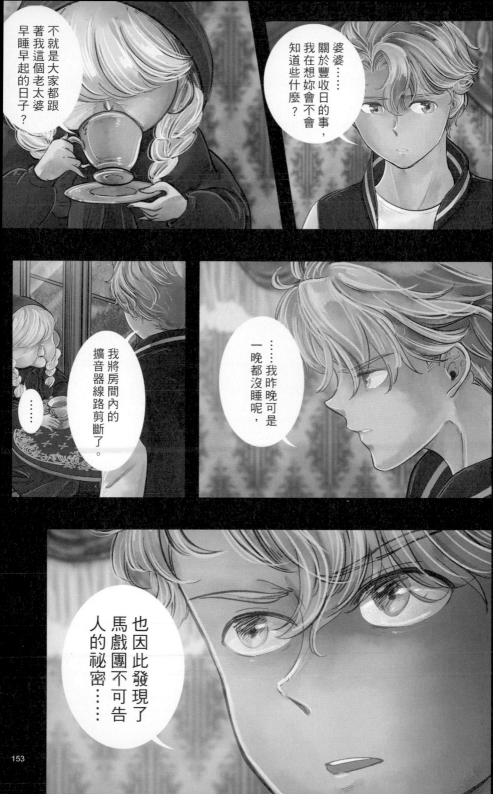

婆婆⋯⋯關於豐收日的事，我在想妳會不會知道些什麼？

不就是大家都跟著我這個老太婆早睡早起的日子？

我將房間內的擴音器線路剪斷了。

⋯⋯

⋯⋯我昨晚可是一晚都沒睡呢，

也因此發現了馬戲團不可告人的祕密⋯⋯

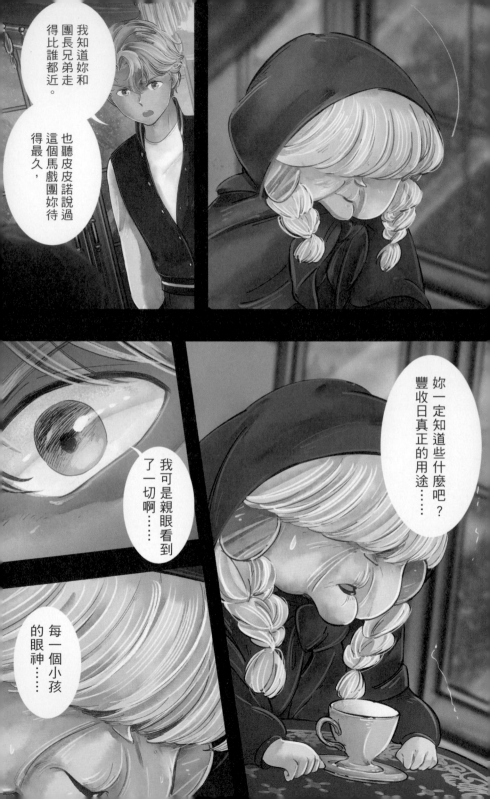

我知道妳和團長兄弟走得比誰都近。

也聽皮皮諾說過這個馬戲團妳待得最久，

妳一定知道些什麼吧？……豐收日真正的用途……

我可是親眼看到了一切啊……

每一個小孩的眼神……

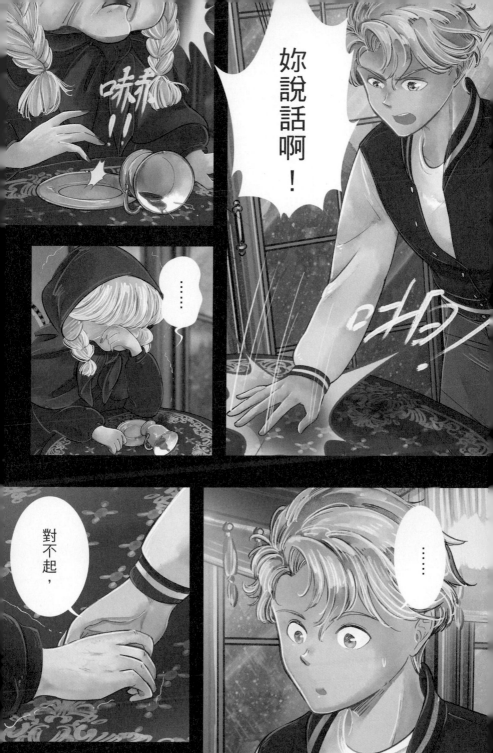

妳說話啊！

……

對不起，

……

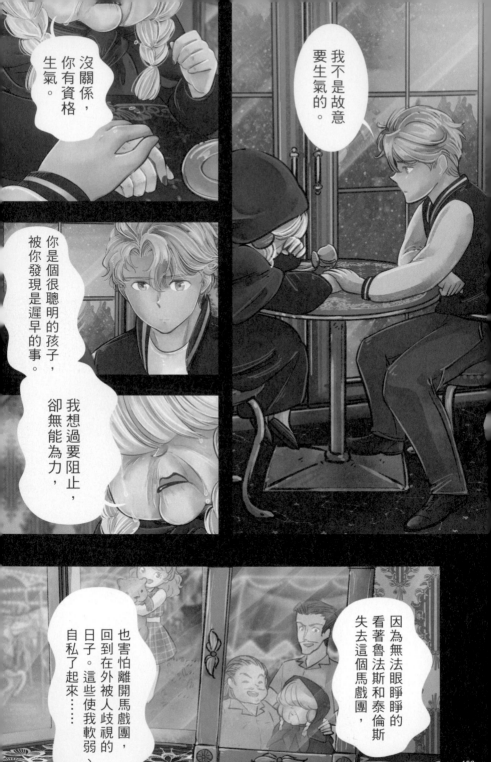

沒關係，你有資格生氣。

我不是故意要生氣的。

你是個很聰明的孩子，被你發現是遲早的事。

我想過要阻止，卻無能為力，

因為無法眼睜睜的看著魯法斯和泰倫斯失去這個馬戲團，

也害怕離開馬戲團，回到在外被人歧視的日子。這些使我軟弱、自私了起來……

156

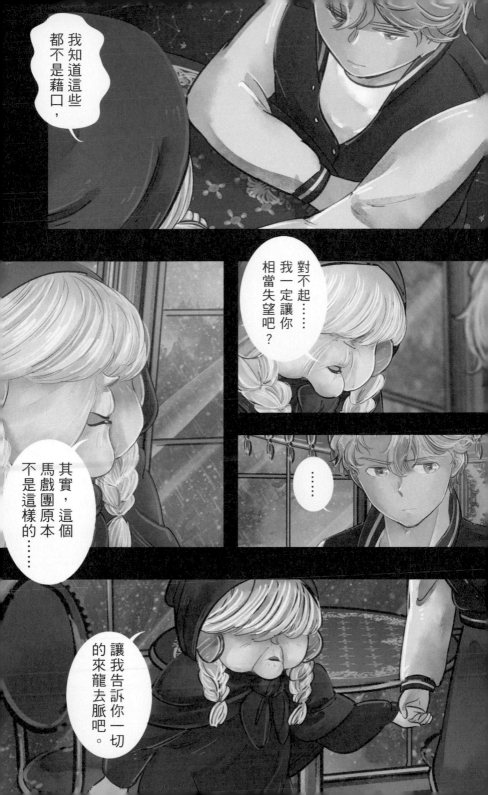

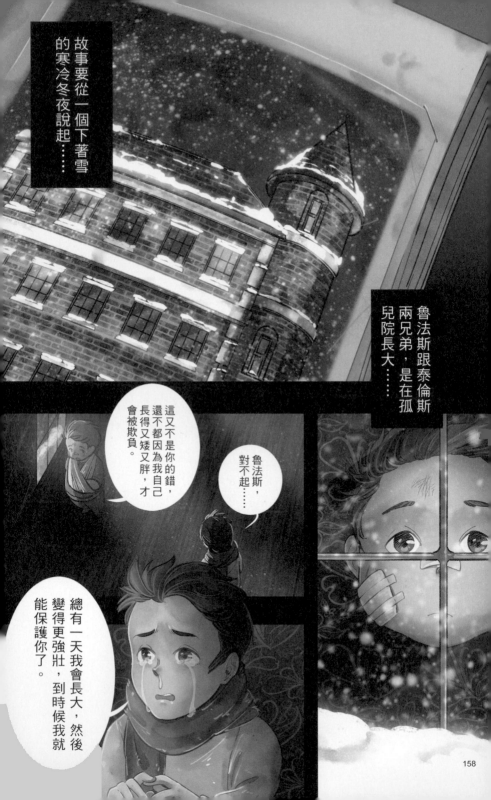

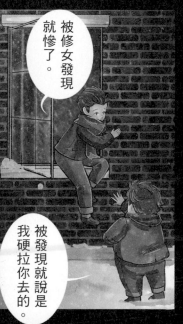

被修女發現就慘了。

被發現就說是我硬拉你去的。

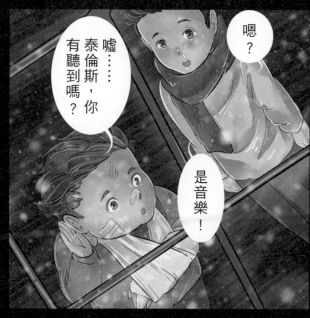

嘘……泰倫斯，你有聽到嗎？

嗯？

是音樂！

跑快點啦！

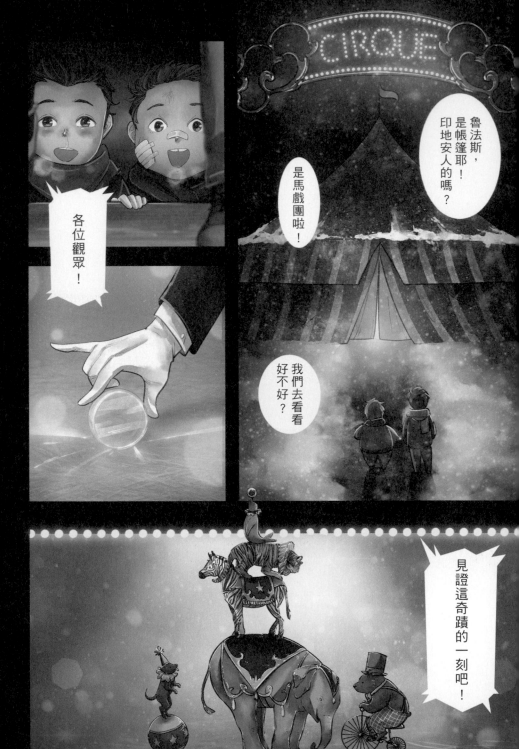

泰倫斯！我找到自己的夢想了！

我們長大以後開馬戲團吧！我來當團長！

在那個下大雪的夜裡，我第一次與他們相遇。

那我要當馴獸師！讓自己不再膽小！

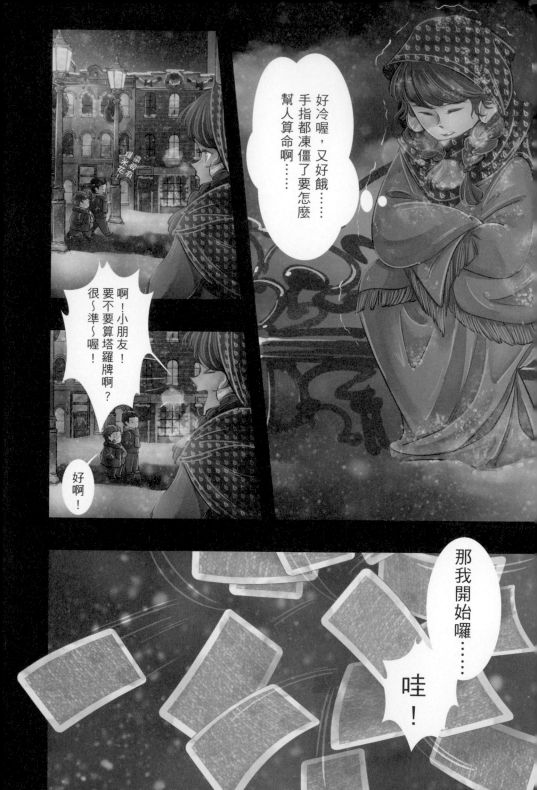

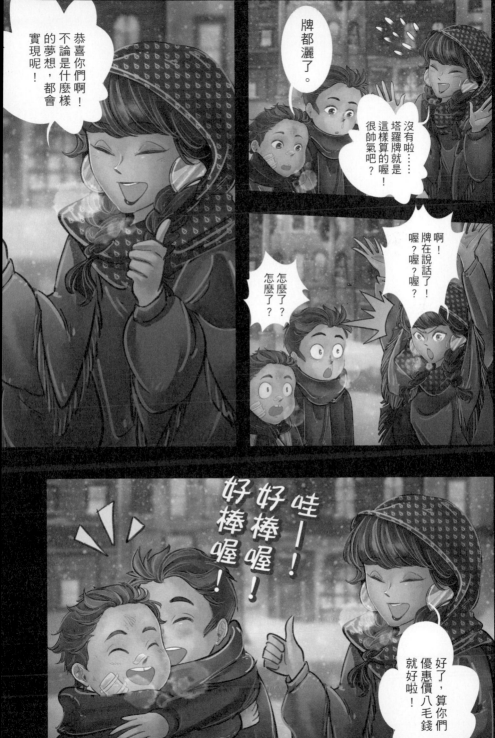

163

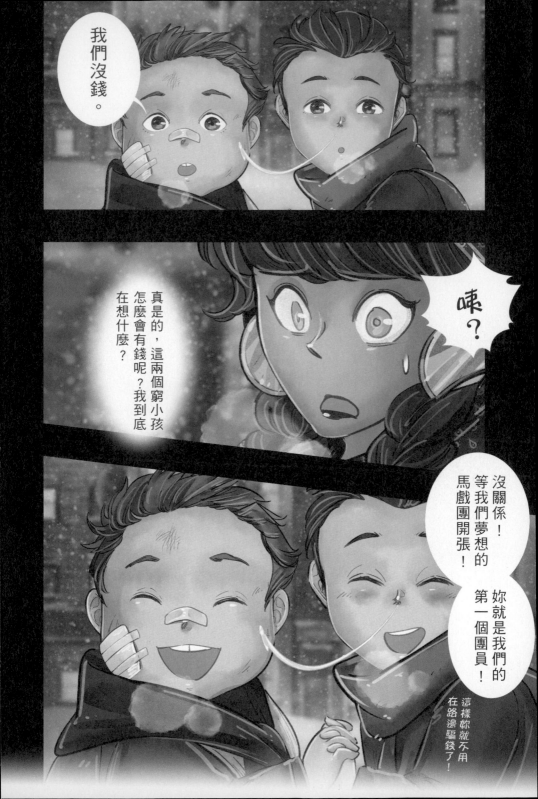

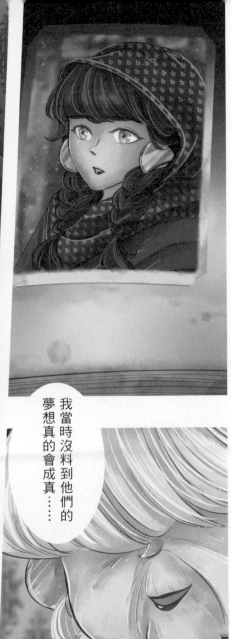

那些單純的時光是如此美好……

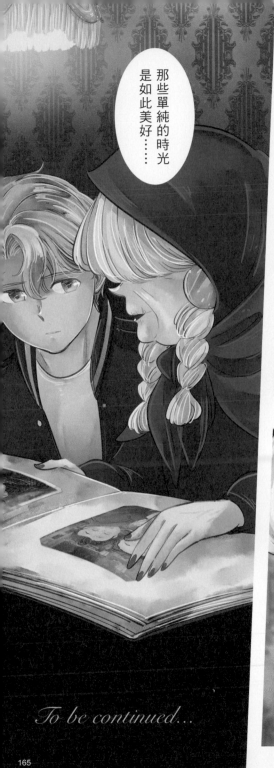

我當時沒料到他們的夢想真的會成真……

*To be continued...*

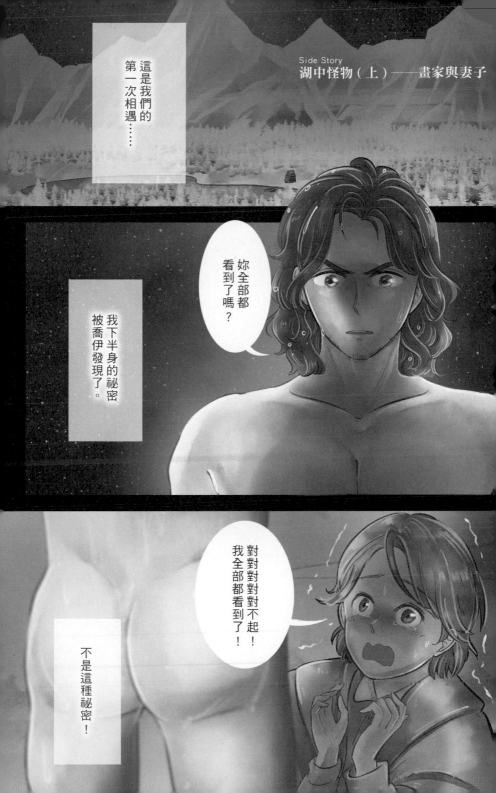

這是我們的第一次相遇……

Side Story
湖中怪物（上）——畫家與妻子

妳全部都看到了嗎？

我下半身的祕密被喬伊發現了。

對對對對對對不起！！我全部都看到了！！

不是這種祕密！

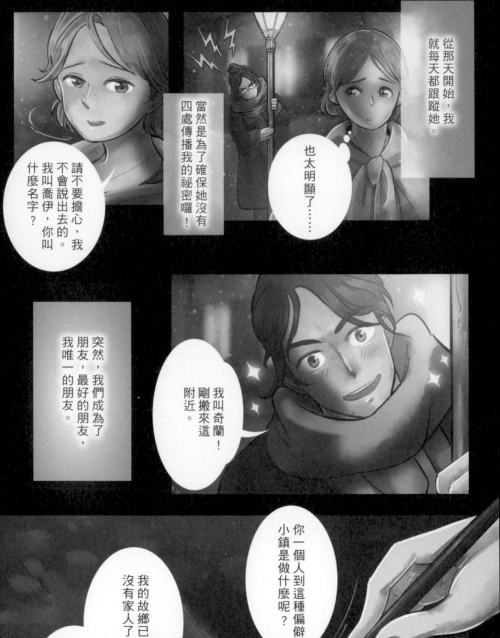

從那天開始，我就每天都跟蹤她。

當然是為了確保她沒有四處傳播我的祕密囉！

也太明顯了……

請不要擔心，我不會說出去的。我叫喬伊，你叫什麼名字？

我叫奇蘭！剛搬來這附近。

突然，我們成為了朋友，最好的朋友，我唯一的朋友。

你一個人到這種偏僻小鎮是做什麼呢？

我的故鄉已經沒有家人了，再待下去也沒意義，所以我決定出來看看。

168

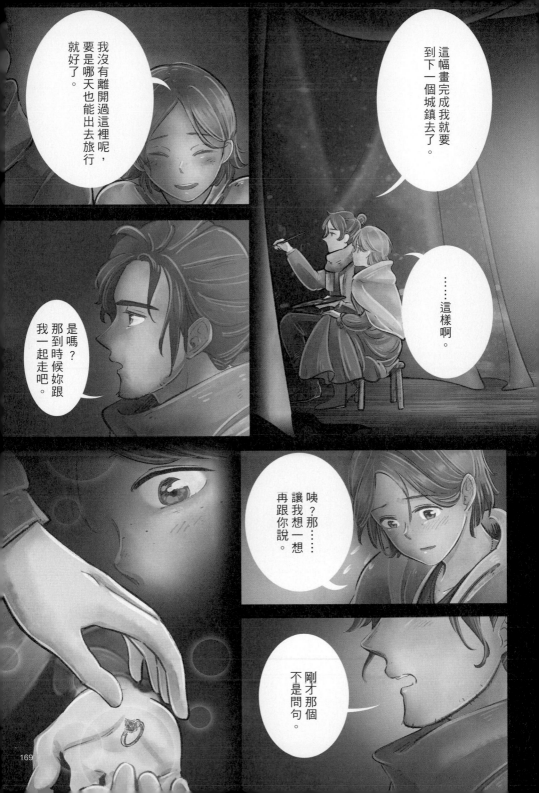

這幅畫完成我就要到下一個城鎮去了。

……這樣啊。

我沒有離開過這裡呢，要是哪天也能出去旅行，就好了。

是嗎？那到時候我跟妳一起走吧。

咦？那……讓我想一想再跟你說。

剛才那個不是問句。

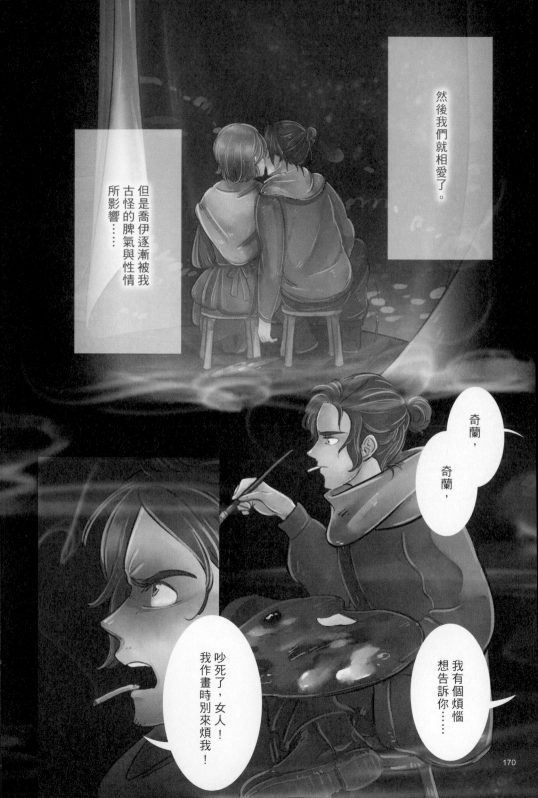

然後我們就相愛了。

但是喬伊逐漸被我古怪的脾氣與性情所影響……

奇蘭，奇蘭，

我有個煩惱想告訴你……

吵死了，女人！我作畫時別來煩我！

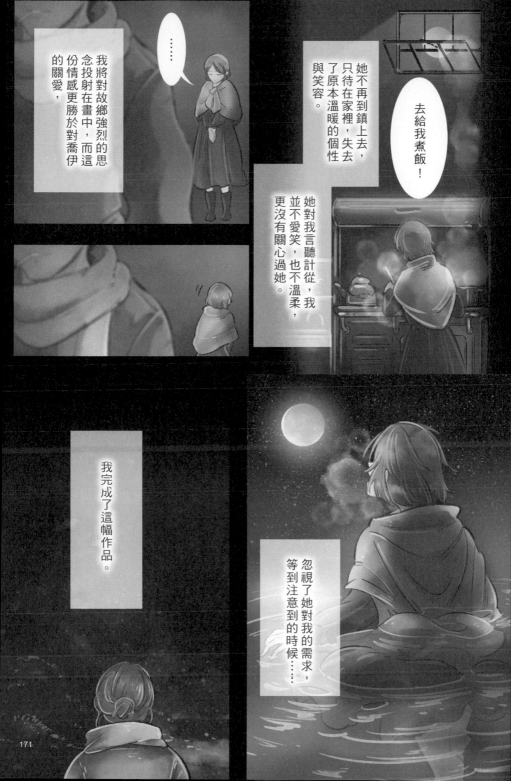

……

我將對故鄉強烈的思念投射在畫中，而這份情感更勝於對喬伊的關愛，

她不再到鎮上去，只待在家裡，失去了原本溫暖的個性與笑容。

去給我煮飯！

她對我言聽計從，我並不愛笑，也不溫柔，更沒有關心過她。

我完成了這幅作品。

忽視了她對我的需求，等到注意到的時候……

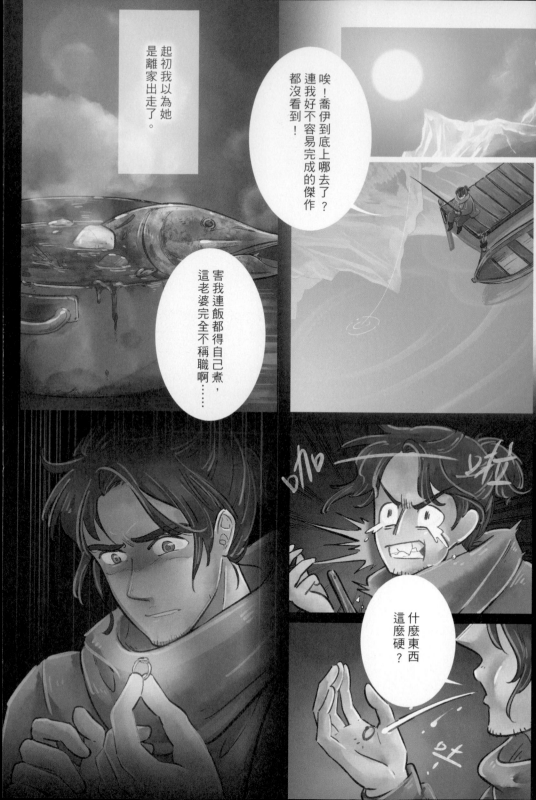

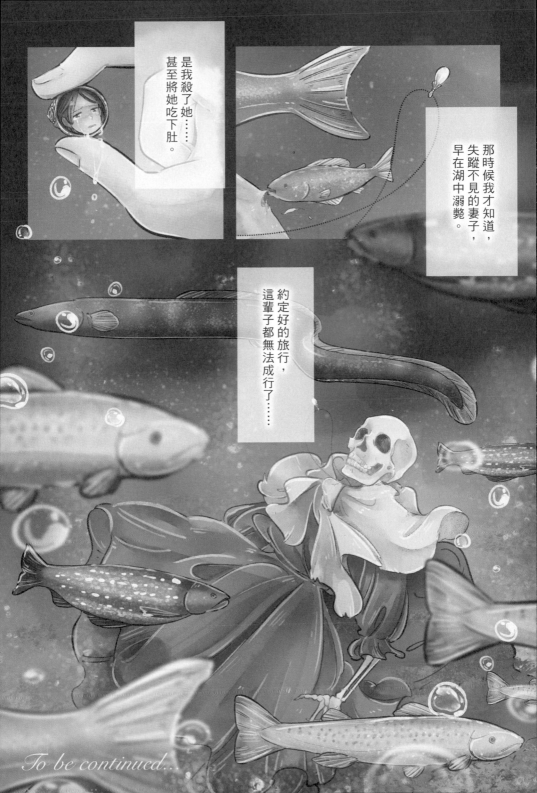

是我殺了她⋯⋯
甚至將她吃下肚。

那時候我才知道，
失蹤不見的妻子，
早在湖中溺斃。

約定好的旅行，
這輩子都無法成行了⋯⋯

*To be continued...*

FUN系列 043

# 未曾聽聞海潮之聲 （上）

作　　者—Moonsia（夢西亞）

主　　編—陳信宏
責任編輯—王瓊苹
責任企畫—曾俊凱
排　　版—孫彩玉
美術設計—吳詩婷
內頁完稿—執筆者企業社

總　編　輯—李采洪
發　行　人—趙政岷
出　版　者—時報文化出版企業股份有限公司
　　　　　　10803　臺北市和平西路三段二四〇號三樓
　　　　　　發行專線—（〇二）二三〇六六八四二
　　　　　　讀者服務專線—〇八〇〇二三一七〇五・（〇二）二三〇四七一〇三
　　　　　　讀者服務傳真—（〇二）二三〇四六八五八
　　　　　　郵撥—一九三四四七二四時報文化出版公司
　　　　　　信箱—台北郵政七九～九九信箱
時報悅讀網—http://www.readingtimes.com.tw
電子郵件信箱—newlife@readingtimes.com.tw
時報出版愛讀者粉絲團—http://www.facebook.com/readingtimes.2
法律顧問—理律法律事務所陳長文律師、李念祖律師
印　　刷—詠豐印刷有限公司
初版一刷—二〇一八年二月二日
定　　價—新臺幣三〇〇元

時報文化出版公司成立於一九七五年，並於一九九九年股票上櫃公開發行，於二〇〇八年脫離中時集團非屬旺中，以「尊重智慧與創意的文化事業」為信念。

（缺頁或破損的書，請寄回更換）

未曾聽聞海潮之聲 / Moonsia(夢西亞)著. --
初版. --臺北市：時報文化, 2018.02
　　冊；　公分. -- (Fun系列；43-44)
　　ISBN 978-957-13-7290-7(上冊：平裝).
　　ISBN 978-957-13-7291-4(下冊：平裝).
　　ISBN 978-957-13-7289-1(全套：平裝).
　　1.漫畫
947.41　　　　　　　　106025167

ISBN 978-957-13-7290-7
Printed in Taiwan